GRAPHIC DESIGN

COOKBOOK

MIX & MATCH RECIPES FOR FASTER, BETTER LAYOUTS

BY
LEONARD KOREN
&
R. WIPPO MECKLER

CHRONICLE BOOKS
SAN FRANCISCO

Printed in Hong Kong
Library of Congress Cataloging-in-
Publication Data:

Koren, Leonard.
Graphic design cookbook: mix and match
recipes for faster, better layouts / by
Leonard Koren and R. Wippo Meckler.
p. cm.
ISBN 0-87701-569-4
1. Printing, Practical—Layout.
2. Graphic Arts.
I. Meckler, R. Wippo
II. Title
Z246.K67 1989
686.2'24—dc19 88-30242
 CIP

*This book was produced entirely on the
Apple Macintosh II computer and ouput to
the Linotronic 300 typesetter.*

Distributed in Canada by
Raincoast Books
8680 Cambie Street
Vancouver, B.C. V6P 6M9

10 9

Chronicle Books
85 Second Street
San Francisco, CA 94105

www.chroniclebooks.com

INTRODUCTION

• Every day thousands of graphic designers and art directors across the country sit down to confront a new design problem. Frequently, their first impulse is to browse through piles of books, magazines, whatever, to help unstick their brain glue: to de-habitualize their approach to problem solving and to find fresh inspiration for those all-important first few decisions in the design process.

Graphic Design Cookbook offers a stimulating and economical route through hundreds of archetypal graphic design devices, thinking styles, and spatial solutions. The templates it presents, culled from thousands of sources and never set down in one place before, make it easy for the designer to examine, compare, relate, abstract, and deduce visual ideas, cutting down to minutes what would otherwise be hours of browsing so the designer can get down to "cooking" faster.

Graphic Design Cookbook is organized into five chapters that reflect a conceptual bias toward publication design. Chapter 1, "Structuring Space," looks at the empty page as a geometric entity ready for subdivision. Chapter 2, "Orienting on the Page," considers content-bearing

elements — heads, bullets, folios, etc. — that define the space of a page. Chapter 3, "Text Systems," explores various ways of handling copy and display type. Chapter 4, "Ordering Information," presents outlines and other hierarchical arrangements of information on a page. And Chapter 5, "Pictorial Considerations," deals with various schemes for enhancing the content value of imagery.

If the foregoing chapter-by-chapter explanation sounds a bit abstract, forget it. The organization of *Graphic Design Cookbook* should be self-evident after you work with it for a while. The ideas developed within each chapter, and within each section within each chapter, progress like music in a basic rhythm of repeating cycles, from simple to complex.

The few words used — the titles at the bottom of the pages — are not meant to be labels locking one into a specific mode of perception. They are meant only to suggest and differentiate the various kinds of information graphic designers often consider when problem solving. It must be remembered that particular design elements and schemes may be relevant to many different design contexts. A box in the section titled "Page Partitioning into Rectilinear Spaces" (page 35) can represent merely a way of dividing up the page, but it can also represent a block of text type, a headline, a photographic image, or a gray bar. The appendix beginning on page 139 might suggest some of these alternative uses.

Effective mixing and matching and synthesizing of these various elements, concepts, and schemes is what graphic design is largely about. As you would with a culinary cookbook, jump into *Graphic Design Cookbook* anywhere. Use it as a runway to your imagination, a catalyst to cook up endless new design "recipes." •

CONTENTS

ORIENTING ON THE PAGE

TEXT SYSTEMS

ORDERING INFORMATION

PICTORIAL CONSIDERATIONS

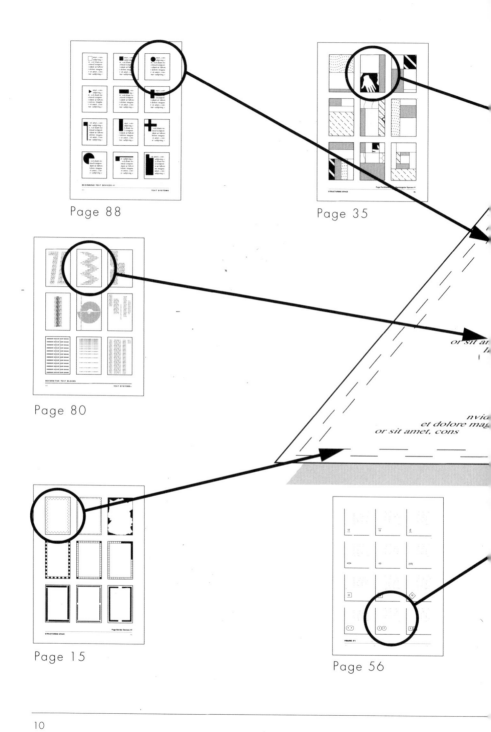

Page 88

Page 35

Page 80

or sit am
l

nvia
et dolore ma
or sit amet, cons

Page 15

Page 56

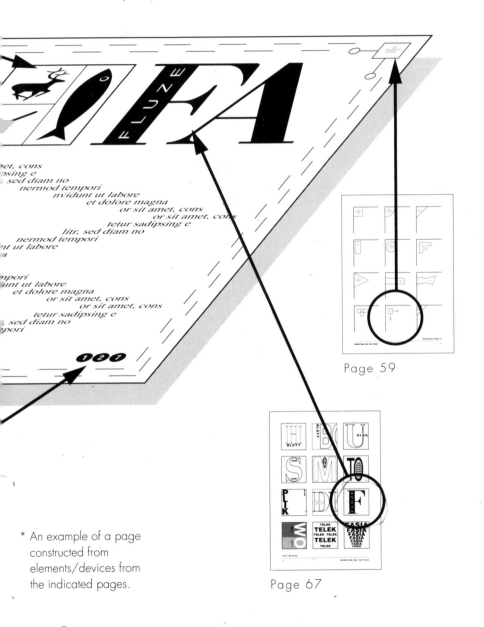

Page 59

Page 67

* An example of a page
constructed from
elements/devices from
the indicated pages.

STRUCTURING
SPACE

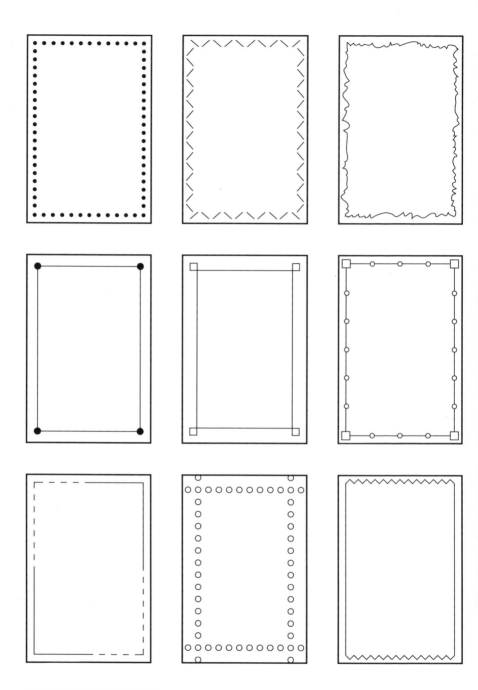

PAGE BORDER DEVICES #1

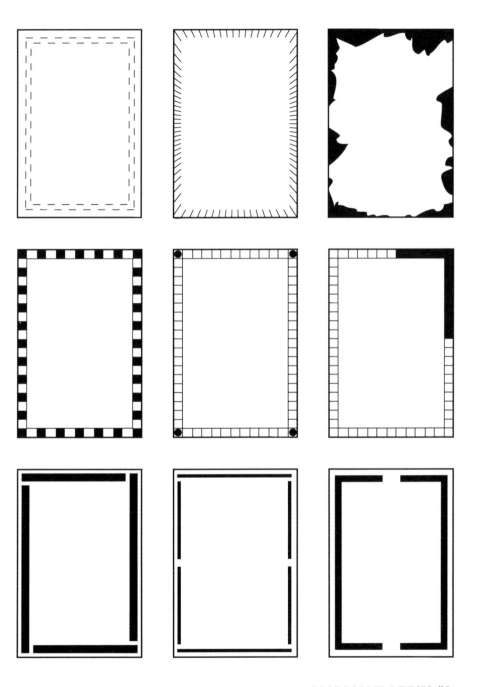

STRUCTURING SPACE

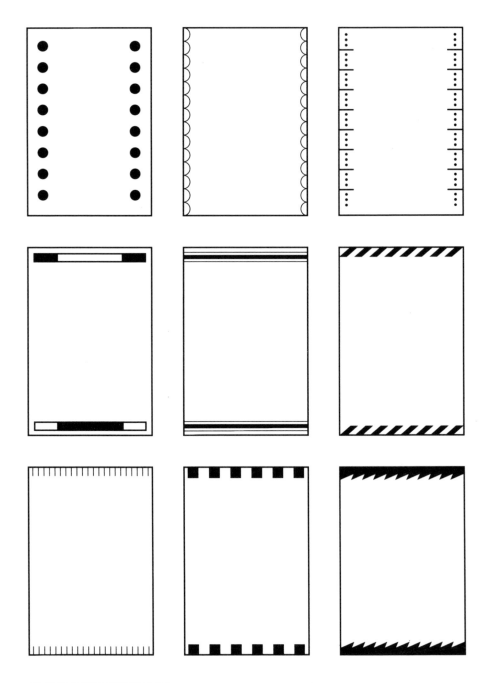

PAGE BORDER DEVICES #3

MINIMALIST PAGE BORDER DEVICES #1

MINIMALIST PAGE BORDER DEVICES #2

MINIMALIST PAGE BORDER DEVICES #3

MINIMALIST PAGE BORDER DEVICES #4

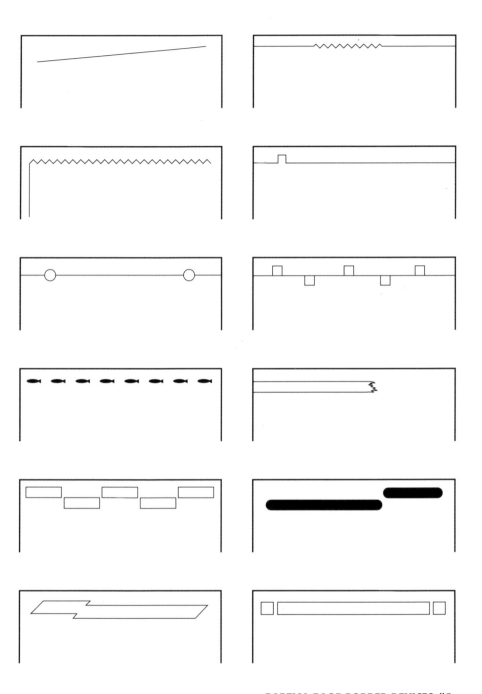

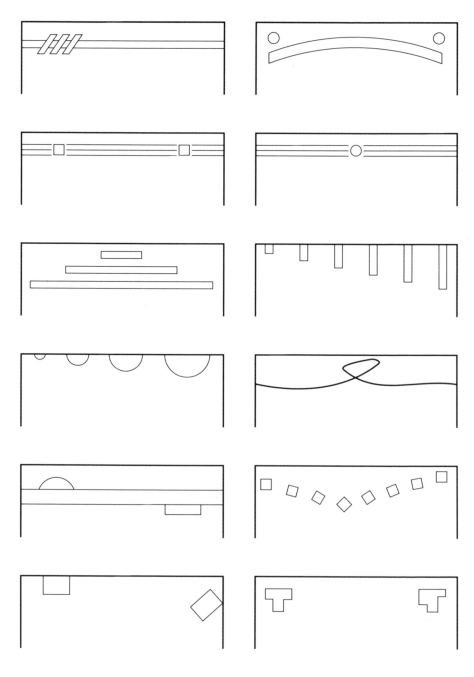

PARTIAL PAGE BORDER DEVICES #2

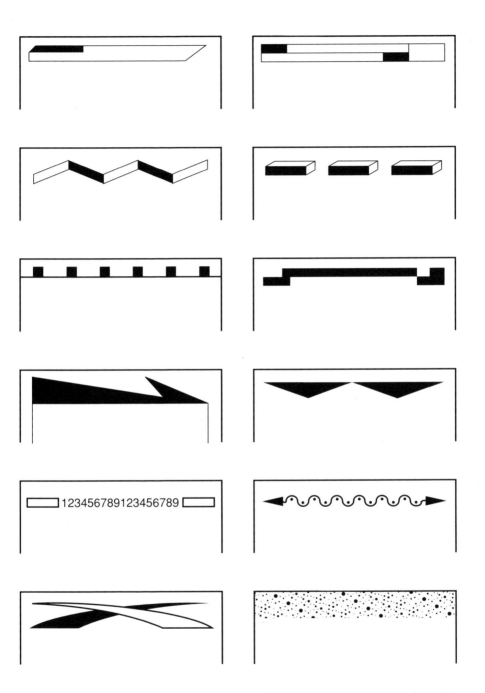

PARTIAL PAGE BORDER DEVICES #3

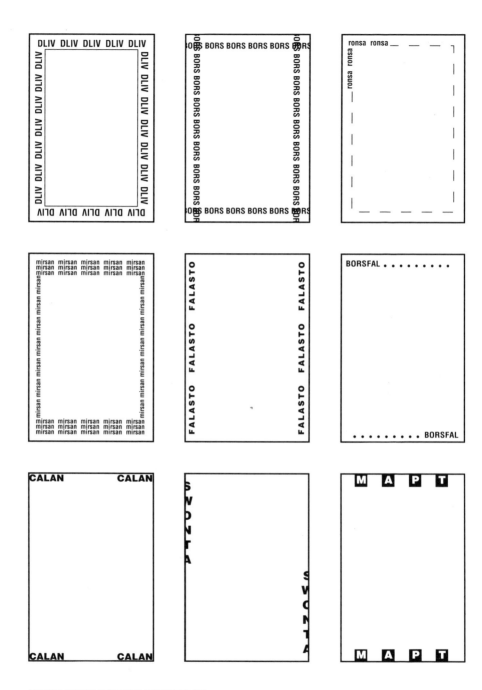

WORD PAGE BORDER DEVICES #1

WORD PAGE BORDER DEVICES #2

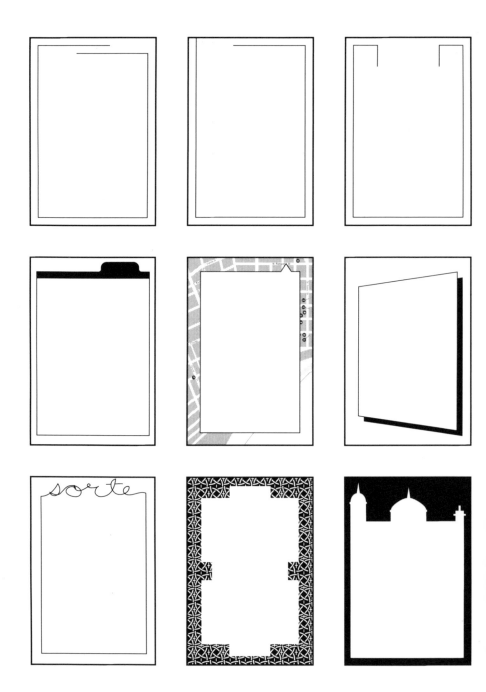

PICTORIAL PAGE BORDER DEVICES

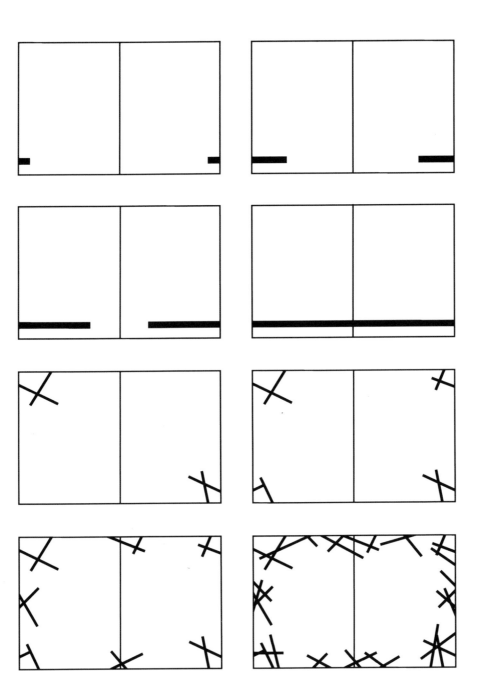

PROGRESSIVE PAGE BORDERING DEVICES #1

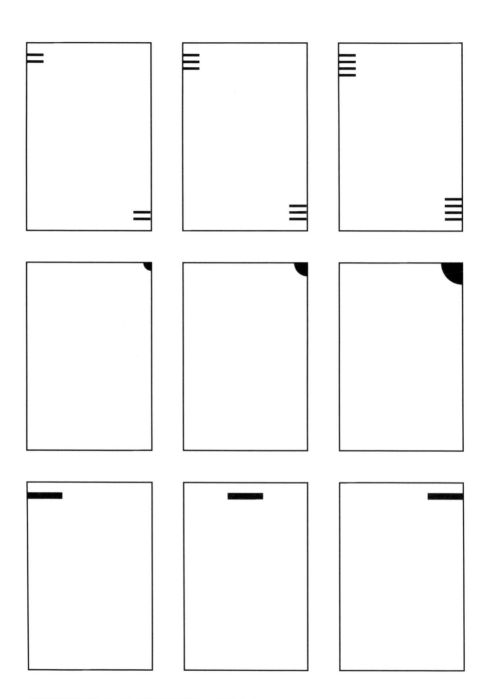

PROGRESSIVE PAGE BORDERING DEVICES #2

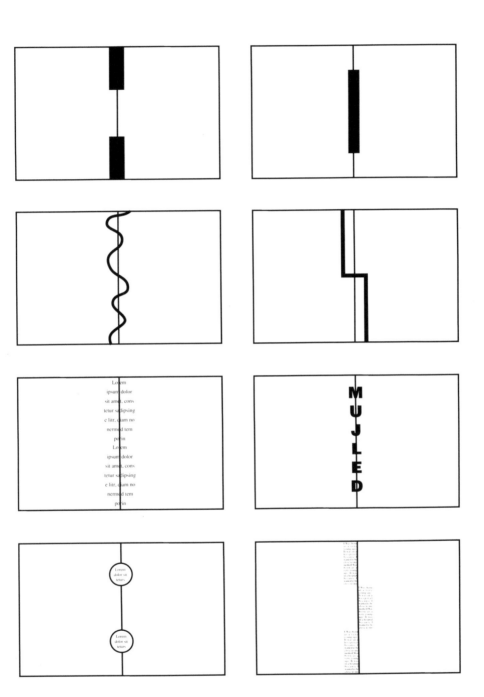

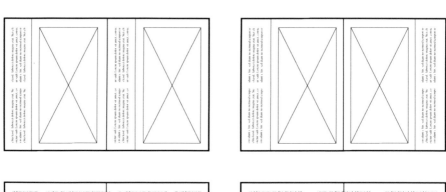

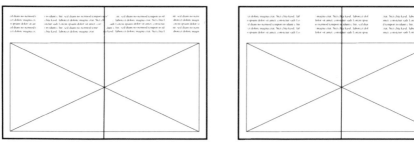

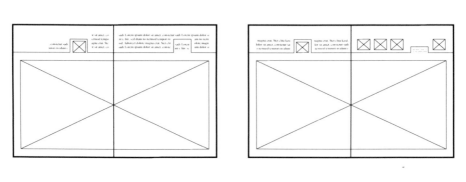

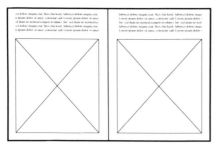

EDGE OF PAGE PARTITIONING #1

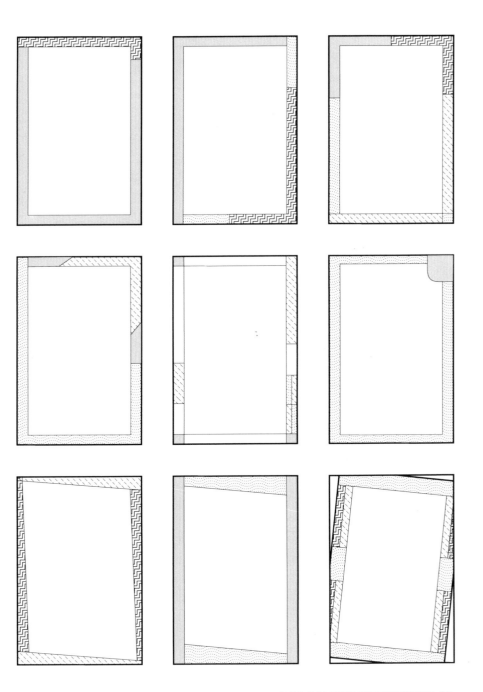

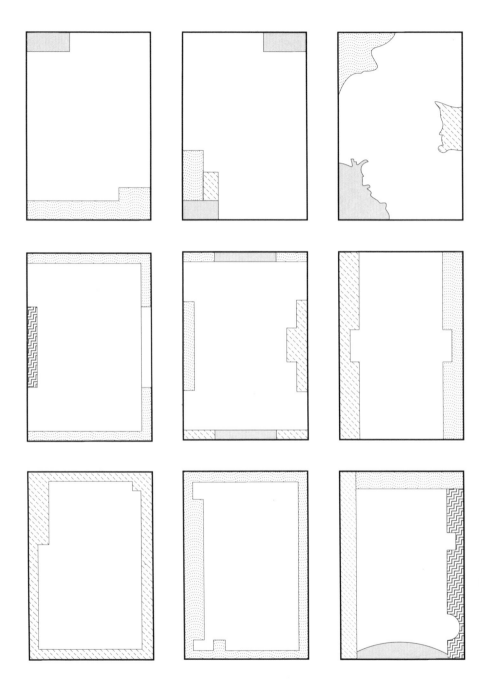

EDGE OF PAGE PARTITIONING #3

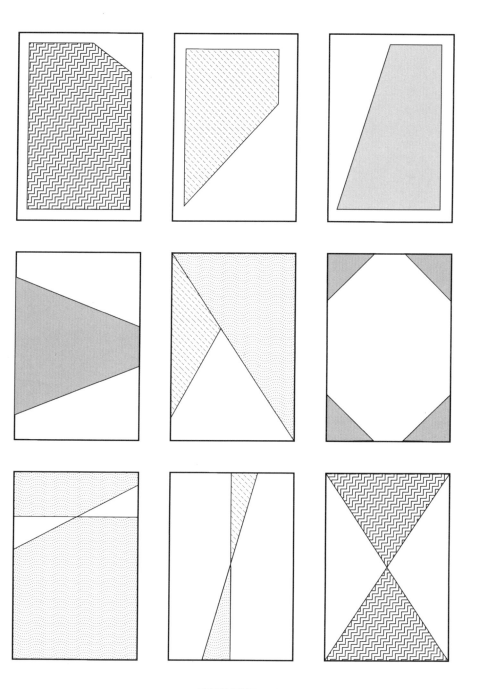

PAGE PARTITIONING WITH STRAIGHT LINES #1

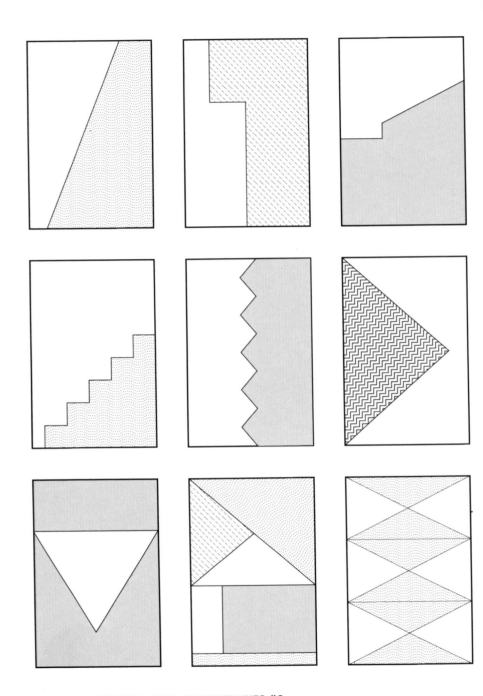

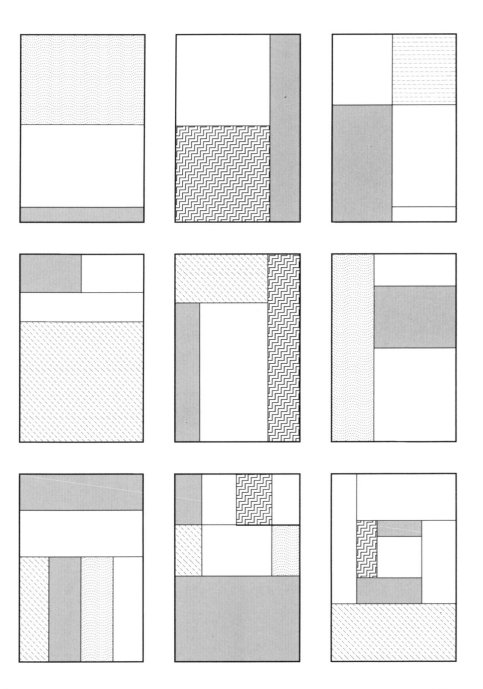

PAGE PARTITIONING INTO RECTANGULAR SPACES #1

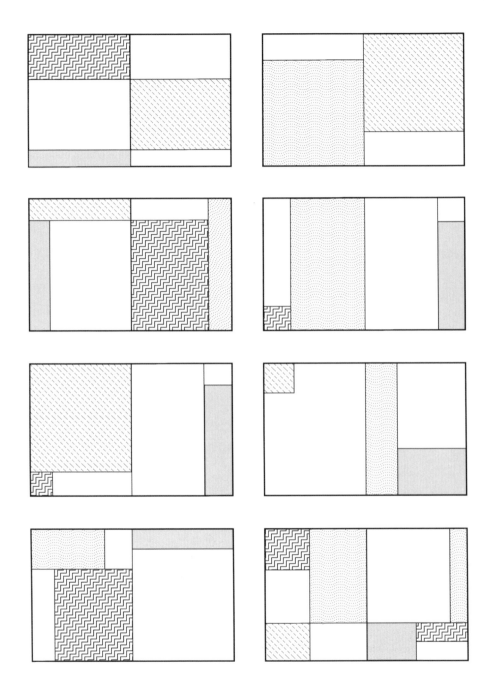

PAGE PARTITIONING INTO RECTANGULAR SPACES #2

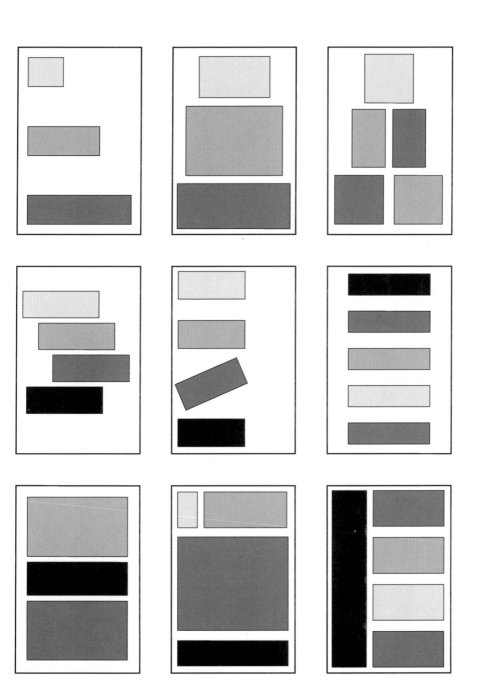

DIVISION OF PAGE INTO RECTILINEAR BOXES #1

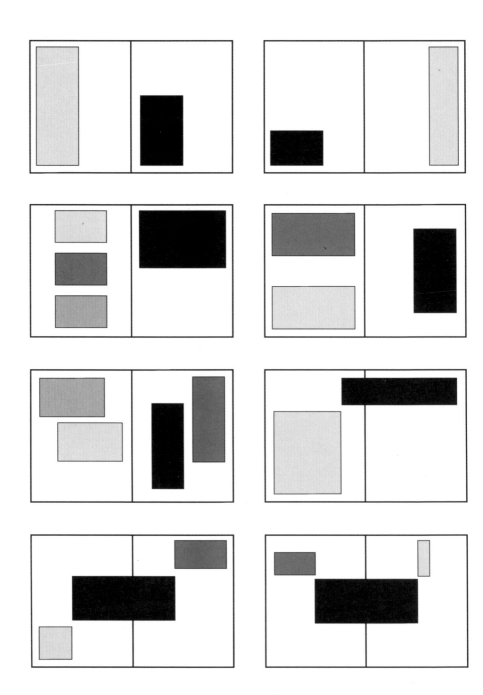

DIVISION OF PAGE INTO RECTILINEAR BOXES #2

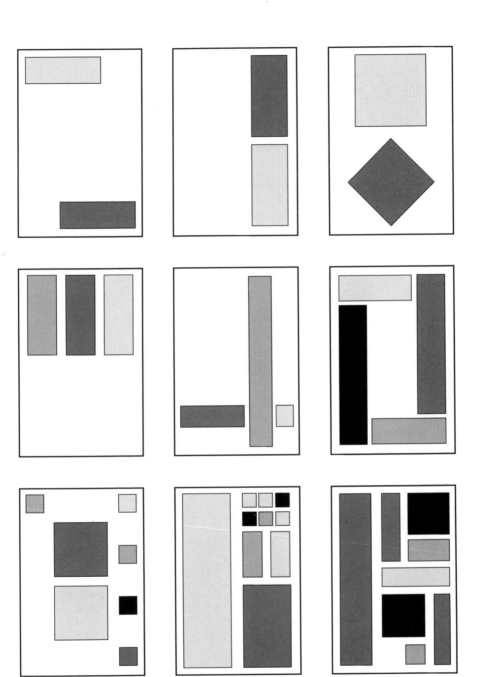

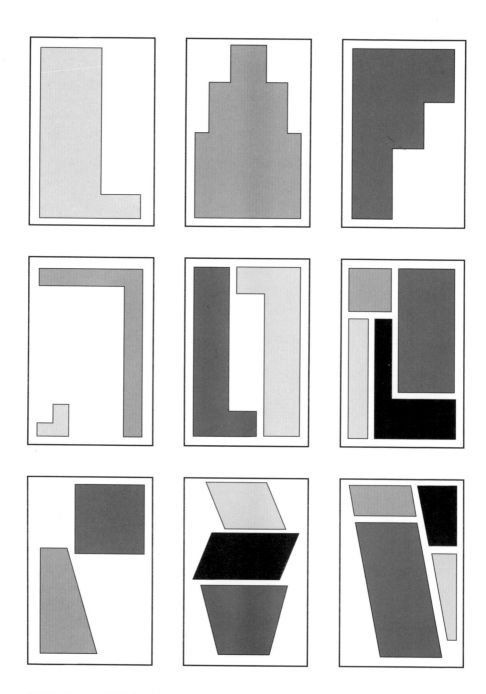

DIVISION OF PAGE INTO ECCENTRIC BOXES

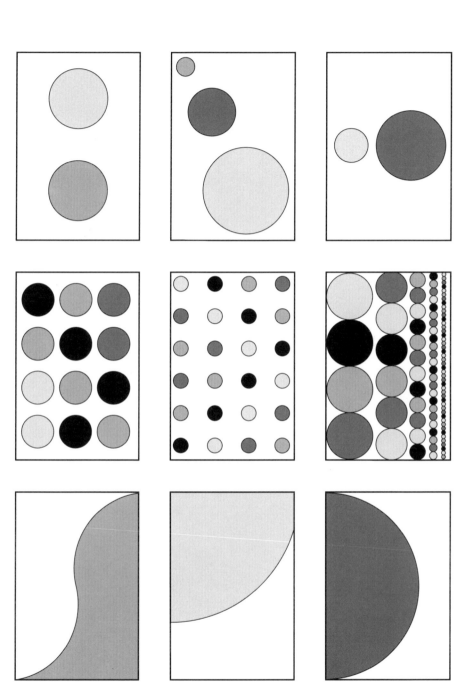

DIVISION OF PAGE INTO SPHERICAL FORMS #1

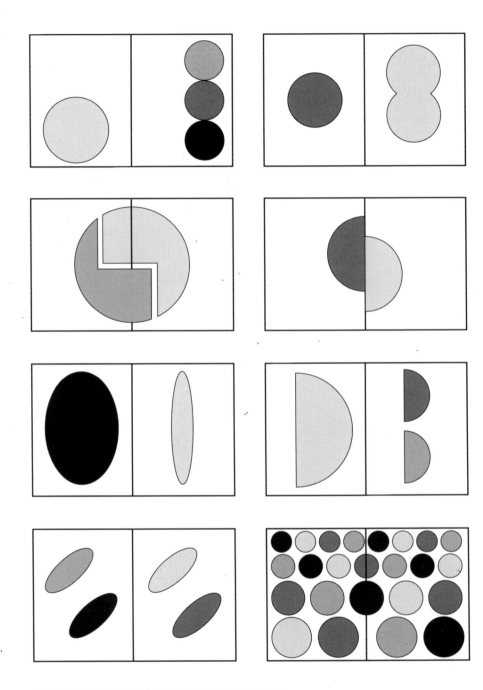

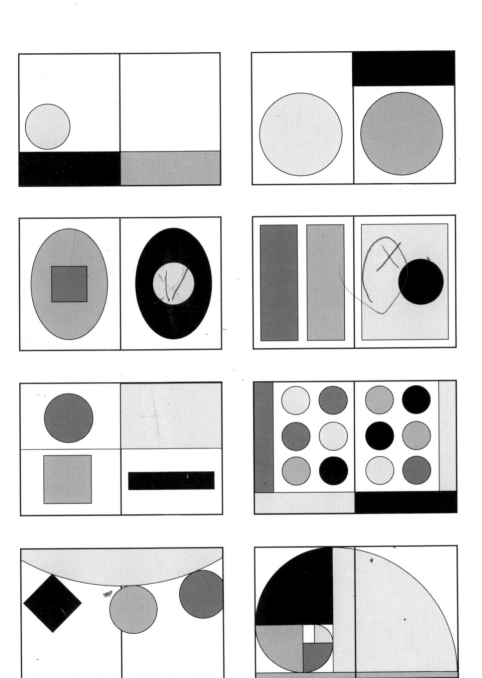

DIVISION OF PAGE INTO SPHERICAL AND RECTILINEAR FORMS

OVERLAPPING SPACES #1

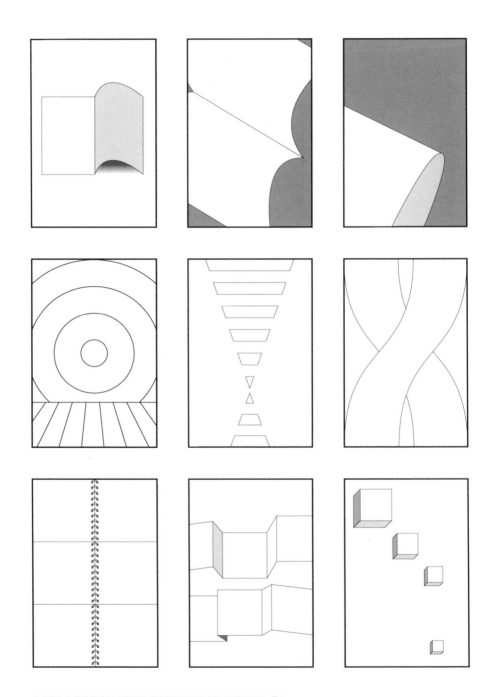

PAGE DIVISION WITH ILLUSIONARY DEVICES #1

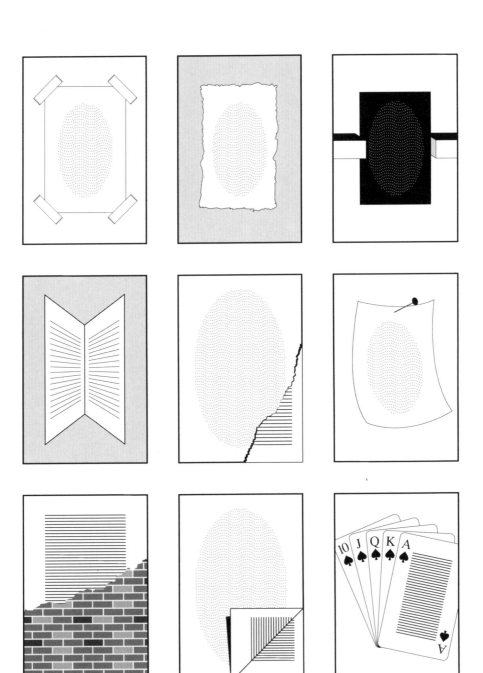

PAGE DIVISION WITH ILLUSIONARY DEVICES #2

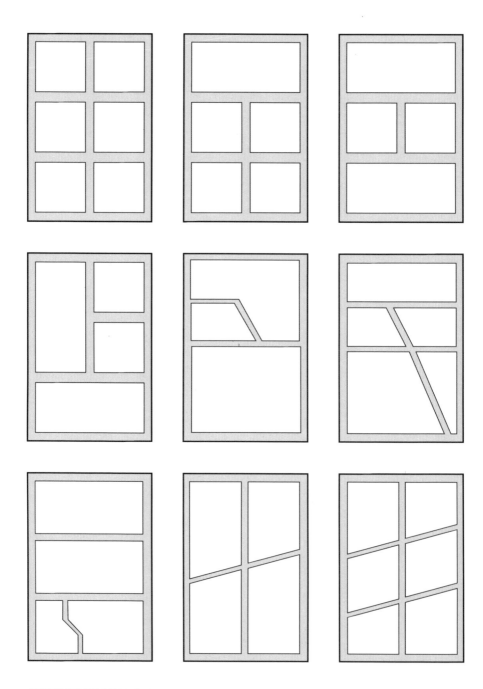

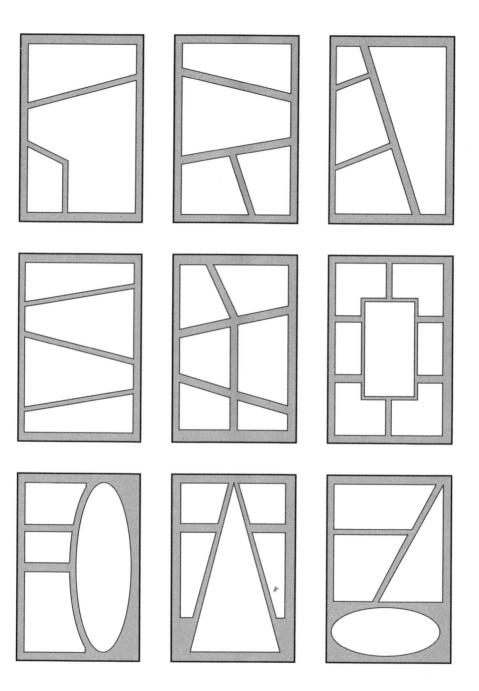

STRUCTURING SPACE

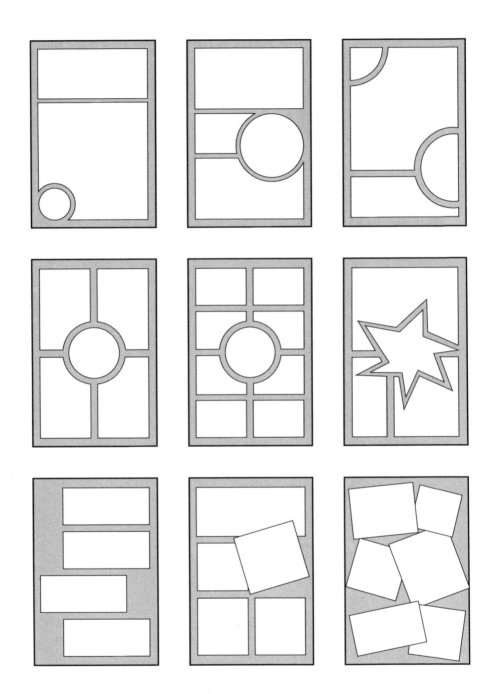

COMIC BOOK LAYOUT SCHEMES #3

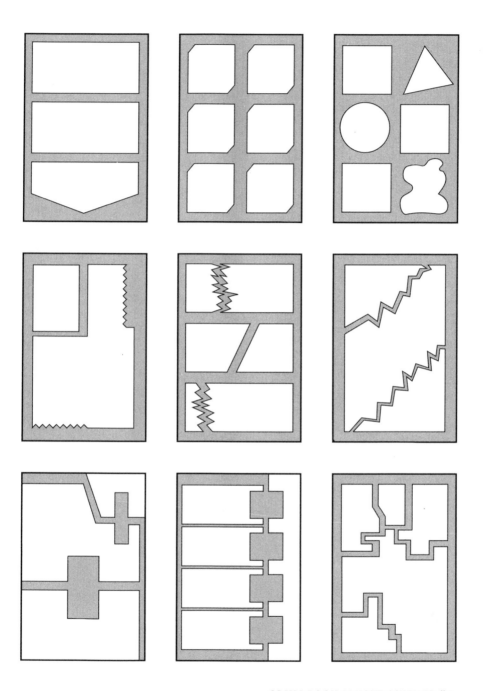

STRUCTURING SPACE

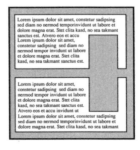
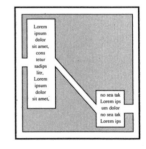

COMIC CAPTIONING SYSTEMS #1

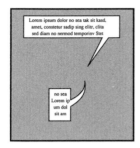
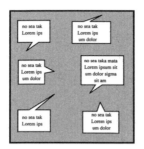

2

ORIENTING ON THE PAGE

or sit amet, cons
tetur sadipsing e
litr, sed diam no
nermod tempori
nvidunt ut labore
et dolore magna

<u>17</u>

or sit amet, cons
tetur sadipsing e
litr, sed diam no
nermod tempori
nvidunt ut labore
et dolore magna

<u>17</u>

or sit amet, cons
tetur sadipsing e
litr, sed diam no
nermod tempori
nvidunt ut labore
et dolore magna

17|

or sit amet, cons
tetur sadipsing e
litr, sed diam no
nermod tempori
nvidunt ut labore
et dolore magna

•17•

or sit amet, cons
tetur sadipsing e
litr, sed diam no
nermod tempori
nvidunt ut labore
et dolore magna

-17-

or sit amet, cons
tetur sadipsing e
litr, sed diam no
nermod tempori
nvidunt ut labore
et dolore magna

(17)

or sit amet, cons
tetur sadipsing e
litr, sed diam no
nermod tempori
nvidunt ut labore
et dolore magna

17

or sit amet, cons
tetur sadipsing e
litr, sed diam no
nermod tempori
nvidunt ut labore
et dolore magna

17

or sit amet, cons
tetur sadipsing e
litr, sed diam no
nermod tempori
nvidunt ut labore
et dolore magna

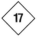

or sit amet, cons
tetur sadipsing e
litr, sed diam no
nermod tempori
nvidunt ut labore
et dolore magna

or sit amet, cons
tetur sadipsing e
litr, sed diam no
nermod tempori
nvidunt ut labore
et dolore magna

1 7

or sit amet, cons
tetur sadipsing e
litr, sed diam no
nermod tempori
nvidunt ut labore
et dolore magna

1 7

FOLIOS #1

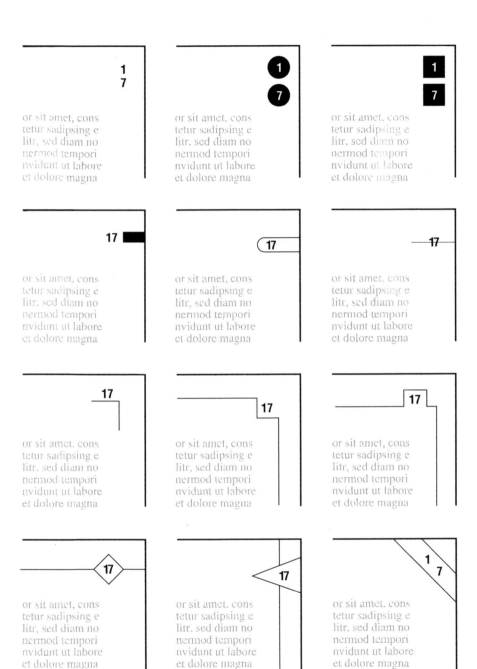

17 \| 18	17:18	17 18
or sit amet, c tetur sadipsin litr, sed diam nermod temp nvidunt ut la	or sit amet, c tetur sadipsin litr, sed diam nermod temp nvidunt ut la	or sit amet, c tetur sadipsin litr, sed diam nermod temp nvidunt ut la
17 / FLIHM	**17** **FLIHM**	**17** **FLIHM**
or sit amet, c tetur sadipsin litr, sed diam nermod temp nvidunt ut la	or sit amet, c tetur sadipsin litr, sed diam nermod temp nvidunt ut la	or sit amet, c tetur sadipsin litr, sed diam nermod temp nvidunt ut la
17 ———— **FLI**	**17** **FLI**	17 **FLI**
or sit amet, c tetur sadipsin litr, sed diam nermod temp nvidunt ut la	or sit amet, c tetur sadipsin litr, sed diam nermod temp nvidunt ut la	or sit amet, c tetur sadipsin litr, sed diam nermod temp nvidunt ut la
1 7 **F L I**	17 **FLIHM**	1 7 **F L I**
or sit amet, c tetur sadipsin litr, sed diam nermod temp nvidunt ut la	or sit amet, c tetur sadipsin litr, sed diam nermod temp nvidunt ut la	or sit amet, c tetur sadipsin litr, sed diam nermod temp nvidunt ut la

FOLIOS #3

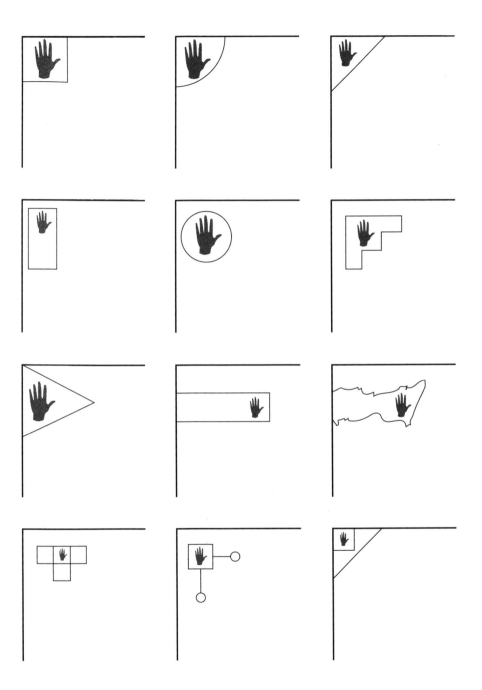

ORIENTING ON THE PAGE

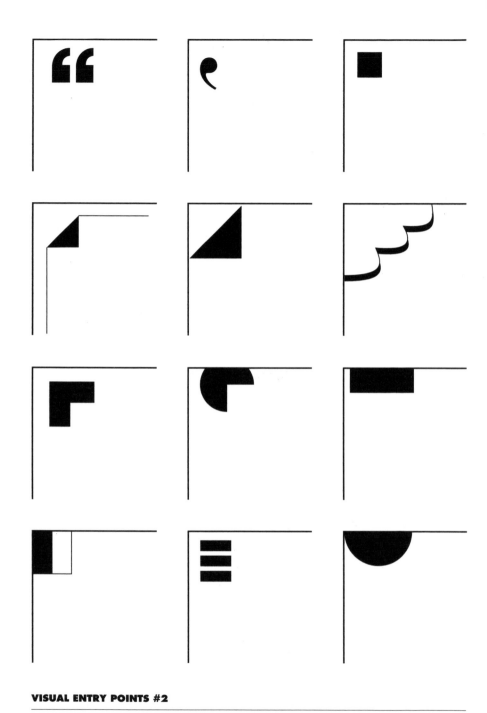

S T U L

or sit amet, consteti sadipsing e labore
litr, sed diam no ne iod tempori sit ame
nvidunt ut labore et olore magna conste

or sit amet, consteti sadipsing e labore
litr, sed diam no ne iod tempori sit ame
nvidunt ut labore et olore magna conste

or sit amet, consteti sadipsing e labore
litr, sed diam no ne iod tempori sit ame
nvidunt ut labore et olore magna conste

STUL

or sit amet, consteti sadipsing e labore
litr, sed diam no ne iod tempori sit ame
nvidunt ut labore et olore magna conste

S T U L

or sit amet, consteti sadipsing e labore
litr, sed diam no ne iod tempori sit ame
nvidunt ut labore et olore magna conste

or sit amet, consteti sadipsing e labore
litr, sed diam no ne iod tempori sit ame
nvidunt ut labore et olore magna conste

S T U L

or sit amet, consteti sadipsing e labore
litr, sed diam no ne iod tempori sit ame
nvidunt ut labore et olore magna conste

S T U L

or sit amet, consteti sadipsing e labore
litr, sed diam no ne iod tempori sit ame
nvidunt ut labore et olore magna conste

S T U L

or sit amet, consteti sadipsing e labore
litr, sed diam no ne iod tempori sit ame
nvidunt ut labore et olore magna conste

or sit amet, consteti sadipsing e labore
litr, sed diam no ne iod tempori sit ame
nvidunt ut labore et olore magna conste

STUL

or sit amet, consteti sadipsing e labore
litr, sed diam no ne iod tempori sit ame
nvidunt ut labore et olore magna conste

STUL

or sit amet, consteti sadipsing e labore
litr, sed diam no ne iod tempori sit ame
nvidunt ut labore et olore magna conste

KICKER DEVICES #1

WOFN

or sit amet, consteti sadipsing e labore
litr, sed diam no ne iod tempori sit ame
nvidunt ut labore et olore magna conste

WOFN

or sit amet, consteti sadipsing e labore
litr, sed diam no ne iod tempori sit ame
nvidunt ut labore et olore magna conste

WOFN

or sit amet, consteti sadipsing e labore
litr, sed diam no ne iod tempori sit ame
nvidunt ut labore et olore magna conste

WOFN

or sit amet, consteti sadipsing e labore
litr, sed diam no ne iod tempori sit ame
nvidunt ut labore et olore magna conste

WOFN

or sit amet, consteti sadipsing e labore
litr, sed diam no ne iod tempori sit ame
nvidunt ut labore et olore magna conste

WOFN

or sit amet, consteti sadipsing e labore
litr, sed diam no ne iod tempori sit ame
nvidunt ut labore et olore magna conste

W-O-F-N

or sit amet, consteti sadipsing e labore
litr, sed diam no ne iod tempori sit ame
nvidunt ut labore et olore magna conste

W O F N

or sit amet, consteti sadipsing e labore
litr, sed diam no ne iod tempori sit ame
nvidunt ut labore et olore magna conste

WOFN

or sit amet, consteti sadipsing e labore
litr, sed diam no ne iod tempori sit ame
nvidunt ut labore et olore magna conste

W O F N

or sit amet, consteti sadipsing e labore
litr, sed diam no ne iod tempori sit ame
nvidunt ut labore et olore magna conste

W O F N

or sit amet, consteti sadipsing e labore
litr, sed diam no ne iod tempori sit ame
nvidunt ut labore et olore magna conste

W O F N

or sit amet, consteti sadipsing e labore
litr, sed diam no ne iod tempori sit ame
nvidunt ut labore et olore magna conste

KICKER DEVICES #2

SMYO SMYO

SMYO | SMYO

SMYO
SMYO

S
SMYO
Y
O

SMYO SMYO

YO **SMYO** SMYO SMYO SMYO SMYO SM

SMYO •————————• SMYO

S M Y O S M Y O

SMYO SMYO SMYO

S M Y O S M Y O

SMYO SMYO

SMYO SMYO

or sit amet. consteti sadipsing e labore
litr, sed diam no ne od tempori sit ame
nvidunt ut labore et olore magna conste

or sit amet, consteti sadipsing e labore
litr, sed diam no ne od tempori sit ame
nvidunt ut labore et olore magna conste

or sit amet. consteti sadipsing e labore
litr, sed diam no ne od tempori sit ame
nvidunt ut labore et olore magna conste

or sit amet, consteti sadipsing e labore
litr. sed diam no ne od tempori sit ame
nvidunt ut labore et olore magna conste

or sit amet. consteti sadipsing e labore
litr, sed diam no ne od tempori sit ame
nvidunt ut labore et olore magna conste

or sit amet. consteti sadipsing e labore
litr. sed diam no ne od tempori sit ame
nvidunt ut labore et olore magna conste

or sit amet. consteti sadipsing e labore
litr, sed diam no ne od tempori sit ame
nvidunt ut labore et olore magna conste

or sit amet, consteti sadipsing e labore
litr. sed diam no ne od tempori sit ame
nvidunt ut labore et olore magna conste

or sit amet, consteti sadipsing e labore
litr. sed diam no ne od tempori sit ame
nvidunt ut labore et olore magna conste

or sit amet, consteti sadipsing e labore
litr. sed diam no ne od tempori sit ame
nvidunt ut labore et olore magna conste

or sit amet, consteti sadipsing e labore
litr. sed diam no ne od tempori sit ame
nvidunt ut labore et olore magna conste

or sit amet, consteti sadipsing e labore
litr. sed diam no ne od tempori sit ame
nvidunt ut labore et olore magna conste

KICKER DEVICES #4

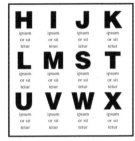

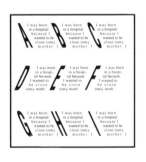

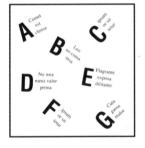

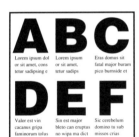

ORIENTING ON PAGE WITH LETTERS

ORIENTING ON PAGE WITH NUMBERS

BIG WORDS WITH LITTLE WORDS

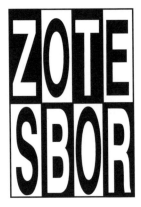

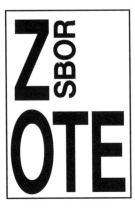

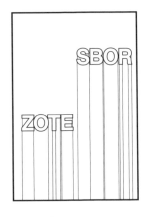

TWO WORDS IN RELATIONSHIP TO ONE ANOTHER

ZOTE
SBOR
THED

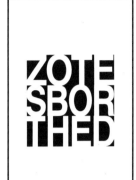

THED
SBOR
ZOTE

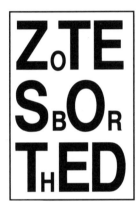

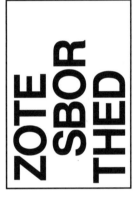

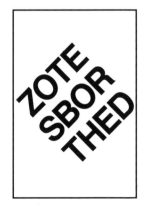

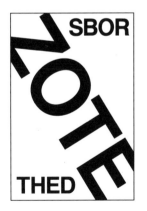

THREE WORDS IN RELATIONSHIP TO ONE ANOTHER

ZOTE
SBOR
THED
SNEG

ZOTE
SBOR
THED
SNEG

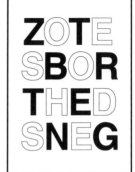

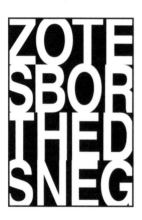

ZOTESBOR
SBORTHED
THEDSNEG
SNEGZOTE
ZOTESBOR
SBORTHED
THEDSNEG
SNEGZOTE

ZOTE
SBOR
THED
SNEG
ZOTE
SBOR
THED
SNEG

ZOTE SBOR
 SNEG
SBOR ZOTE
 THED
THED SBOR
 ZOTE
SNEG THED
 SBOR
SBOR ZOTE
 THED
ZOTE SNEG
 THED SBOR
SBOR ZOTE

THED

ZOTE

SNEG

SBOR

THED

ZOTE

ZOTE
SBOR
THED
SNEG
THED
SBOR
ZOTE
THED

MULTIPLE WORDS IN RELATIONSHIP TO ONE ANOTHER #1

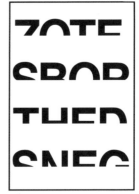

```
ZOTE
SBORTHED
SNEGZOTESB
ORTHEDSNEGZ
OTESBORTHED
SNEGZOTESB
ORTHEDSN
EGZO
```

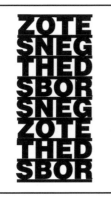

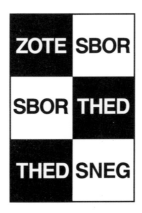

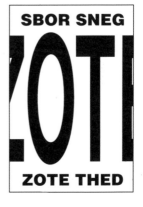

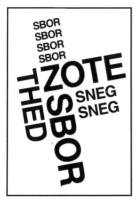

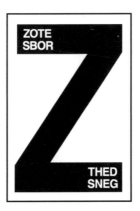

```
ZOTESBORSNEG
THEDSBORZOTE
     SNEGSB
     ORTHED
     ZOTESB
     ORTHED
     SBORSN
     EGZOTE
     THEDZO
     TESBOR
     SNEGTH
EDSBORSNEGZO
TETHEDSBORSN
```

MULTIPLE WORDS IN RELATIONSHIP TO ONE ANOTHER #2

TEXT
SYSTEMS

Lorem ipsum dolor sit amet, consetetur sadipscing elitr, sed diam nonumy eirmod tempor invidunt ut labore et dolore magna aliquyam erat, sed diam voluptua. At vero eos et accusam et justo duo dolores et ea rebum. Stet clita kasd gubergren, no sea takimata sanctus est. Lorem ipsum dolor sit amet, consetetur sadipscing elitr, sed diam nonumy eirmod tempor invidunt ut labore et dolore magna aliquyam erat, sed diam voluptua. At vero eos et accusam et justo duo dolores et ea rebum. Stet clita kasd gubergren, no sea takimata sanctus est. Lorem ipsum dolor sit amet, consetetur sadipscing elitr, sed diam nonumy eirmod tempor invidunt ut labore et dolore magna aliquyam erat, sed diam voluptua. At vero eos et accusam et justo duo dolores et ea rebum. Stet clita kasd

Lorem ipsum dolor sit amet, consetetur sadipscing elitr, sed diam nonumy eirmod tempor invidunt ut labore et dolore magna aliquyam erat, sed diam voluptua. At vero eos et accusam et justo duo dolores et ea rebum. Stet clita kasd gubergren, no sea takimata sanctus est. Lorem ipsum dolor sit amet, consetetur sadipscing elitr, sed diam nonumy eirmod tempor invidunt ut labore et dolore magna aliquyam erat, sed diam voluptua. At vero eos et accusam et justo duo dolores et ea rebum. Stet clita kasd gubergren, no sea takimata sanctus est. Lorem ipsum dolor sit amet, consetetur sadipscing elitr, sed diam nonumy eirmod tempor invidunt ut labore et dolore magna aliquyam erat, sed diam voluptua. At vero eos et accusam et justo duo dolores et ea rebum. Stet clita kasd

Lorem ipsum dolor sit amet, consetetur sadipscing elitr, sed diam nonumy eirmod tempor invidunt ut labore et dolore magna aliquyam erat, sed diam voluptua. At vero eos et accusam et justo duo dolores et ea rebum. Stet clita kasd gubergren, no sea takimata sanctus est. Lorem ipsum dolor sit amet, consetetur sadipscing elitr, sed diam nonumy eirmod tempor invidunt ut labore et dolore magna aliquyam erat, sed diam voluptua. At vero eos et accusam et justo duo dolores et ea rebum. Stet clita kasd gubergren, no sea takimata sanctus est. Lorem ipsum dolor sit amet, consetetur sadipscing elitr, sed diam nonumy eirmod tempor invidunt ut labore et dolore magna aliquyam erat, sed diam voluptua. At vero eos et accusam et justo duo dolores et ea rebum. Stet clita kasd

Lorem ipsum dolor sit amet, consetetur sadipscing elitr, sed diam nonumy eirmod tempor invidunt ut labore et dolore magna aliquyam erat, sed diam voluptua. At vero eos et accusam et justo duo dolores et ea rebum. Stet clita kasd gubergren, no sea takimata sanctus est. Lorem ipsum dolor sit amet, consetetur sadipscing elitr, sed diam nonumy eirmod tempor invidunt ut labore et dolore magna aliquyam erat, sed diam voluptua. At vero eos et accusam et justo duo dolores et ea rebum. Stet clita kasd gubergren, no sea takimata sanctus est. Lorem ipsum dolor sit

Lorem ipsum dolor sit amet, consetetur sadipscing elitr, sed diam nonumy eirmod tempor invidunt ut labore et dolore magna aliquyam erat, sed diam voluptua. At vero eos et accusam et justo duo dolores et ea rebum. Stet clita kasd gubergren, no sea takimata sanctus est. Lorem ipsum dolor sit amet, consetetur sadipscing

Lorem ipsum dolor sit amet, consetetur sadipscing elitr, sed diam nonumy eirmod tempor invidunt ut labore et dolore magna aliquyam erat, sed diam voluptua. At vero eos et accusam et justo duo dolores et ea rebum. Stet clita kasd gubergren, no sea takimata sanctus est. Lorem ipsum dolor sit amet, consetetur sadipscing elitr, sed diam nonumy eirmod tempor invidunt ut labore et dolore magna aliquyam erat, sed diam voluptua. At vero eos et accusam et justo duo dolores et ea rebum. Stet clita kasd gubergren, no sea takimata sanctus est.

Lorem ipsum dolor sit amet, consetetur sadipscing elitr, sed diam nonumy eirmod tempor invidunt ut labore et dolore magna aliquyam erat, sed diam voluptua. At vero eos et accusam et justo duo dolores et ea rebum. Stet clita kasd gubergren, no sea takimata sanctus est. Lorem ipsum dolor sit amet, consetetur sadipscing elitr, sed diam nonumy eirmod tempor invidunt ut labore et dolore magna aliquyam erat, sed diam voluptua. At vero eos et accusam et justo duo dolores et ea rebum. Stet clita kasd gubergren, no sea takimata sanctus est.

Lorem ipsum dolor sit amet, consetetur sadipscing elitr, sed diam nonumy eirmod tempor invidunt ut labore et dolore magna aliquyam erat, sed diam voluptua. At vero eos et accusam et justo duo dolores et ea rebum. Stet clita kasd gubergren, no sea takimata sanctus est. Lorem ipsum dolor sit amet, consetetur sadipscing elitr, sed diam nonumy eirmod tempor invidunt ut labore et dolore magna aliquyam erat, sed diam voluptua. At vero eos et accusam et justo duo dolores et ea rebum. Stet clita kasd gubergren, no sea takimata sanctus est.

Lorem ipsum dolor sit amet, consetetur sadipscing elitr, sed diam nonumy eirmod tempor invidunt ut labore et dolore magna aliquyam erat, sed diam voluptua. At vero eos et accusam et justo duo dolores et ea rebum. Stet clita kasd gubergren, no sea takimata sanctus est. Lorem ipsum dolor sit amet, consetetur sadipscing elitr, sed diam nonumy eirmod tempor invidunt ut labore et dolore magna aliquyam erat, sed diam voluptua. At vero eos et accusam et justo duo dolores et ea rebum. Stet

ONE COLUMN REGULAR TEXT BLOCKS

Block 1 (top-left, two columns)

Lorem ipsum dolor sit amet, consetetur sadipscing elitr, sed diam nonumy eirmod tempor invidunt ut labore et dolore magna aliquyam erat, sed diam voluptua. At vero eos et accusam et justo duo dolores et ea rebum. Stet clita kasd gubergren, no sea takimata sanctus est. Lorem ipsum dolor sit amet, consetetur sadipscing elitr, sed diam nonumy eirmod tempor invidunt ut labore et dolore magna aliquyam erat, sed diam voluptua. At vero eos et accusam et justo duo dolores et ea rebum. Stet clita kasd gubergren, no sea takimata sanctus est.

Magan cu laude sadipscing elitr, sed diam nonumy eirmod tempor invidunt ut labore et dolore magna aliquyam erat, sed diam voluptua. At vero eos et accusam et justo duo dolores et ea rebum. Stet clita kasd gubergren, no sea takimata sanctus est. Lorem ipsum dolor sit amet, consetetur sadipscing elitr, sed diam nonumy eirmod tempor invidunt ut labore et dolore magna aliquyam erat, sed diam voluptua. At vero eos et accusam et justo duo dolores et ea rebum. Stet clita kasd gubergren, no sea takimata sanctus est. Lorem ipsum dolor sit

Block 2 (top-center, two columns)

Lorem ipsum dolor sit amet, consetetur sadipscing elitr, sed diam nonumy eirmod tempor invidunt ut labore et dolore magna aliquyam erat, sed diam voluptua. At vero eos et accusam et justo duo dolores et ea rebum. Stet clita kasd gubergren, no sea takimata sanctus est. Lorem ipsum dolor sit amet, consetetur sadipscing elitr, sed diam nonumy eirmod tempor invidunt ut labore et dolore magna aliquyam erat, sed diam voluptua. At vero eos et accusam et

justo duo dolores et ea rebum. Stet clita kasd gubergren, no sea takimata sanctus est. Lorem ipsum dolor sit amet, consetetur sadipscing elitr, sed diam nonumy eirmod tempor invidunt ut labore et dolore magna aliquyam erat, sed diam voluptua. At vero eos et accusam et justo duo dolores et ea rebum. Stet clita kasd gubergren, no sea takimata sanctus est. Lorem ipsum dolor sit amet, consetetur sadipscing elitr, sed diam nonumy eirmod tempor invidunt

Block 3 (top-right, two columns)

Lorem ipsum dolor sit amet, consetetur sadipscing elitr, sed diam nonumy eirmod tempor invidunt ut labore et dolore magna aliquyam erat, sed diam voluptua. At vero eos et accusam et justo duo dolores et ea rebum. Stet clita kasd gubergren, no sea takimata sanctus est. Lorem ipsum dolor sit amet, consetetur sadipscing elitr, sed diam nonumy eirmod tempor invidunt ut labore et dolore magna aliquyam erat, sed diam voluptua. At vero eos et accusam et justo duo dolores et ea rebum. Stet clita kasd gubergren, no sea takimata sanctus est. Lorem ipsum dolor sit amet, consetetur sadipscing elitr, sed diam nonumy eirmod tempor

invidunt ut labore et dolore magna aliquyam erat, sed diam voluptua. At vero eos et accusam et justo duo dolores et ea rebum. Stet clita kasd gubergren, no sea takimata sanctus est. Lorem ipsum dolor sit

Block 4 (middle-left, two columns)

Lorem ipsum dolor sit amet, consetetur sadipscing elitr, sed diam nonumy eirmod tempor invidunt ut labore et dolore magna aliquyam erat, sed diam voluptua.

At vero eos et accusam et justo duo dolores et ea rebum. Stet clita kasd gubergren, no sea takimata sanctus est. Lorem ipsum dolor sit amet, consetetur sadip-

Block (middle-left lower)

Sed diam nonumy eirmod tempor invidunt ut labore et dolore magna aliquyam erat, sed diam voluptua. At vero eos et accusam et justo duo dolores et ea rebum.

Stet clita kasd gubergren, no sea takimata sanctus est. Lorem ipsum dolor sit amet, consetetur sadipscing elitr, sed diam nonumy eirmod tempor invidunt

Block 5 (middle-center, two columns)

Lorem ipsum dolor sit amet, consetetur sadipscing elitr, sed diam nonumy eirmod tempor invidunt ut labore et dolore magna aliquyam erat, sed diam voluptua. At vero eos et accusam

et justo duo dolores et ea rebum. Stet clita kasd gubergren, no sea takimata sanctus est. Lorem ipsum dolor sit amet, consetetur sadipscing elitr, sed diam nonumy eirmod tempor

Block 6 (middle-right, two columns)

Lorem ipsum dolor sit amet, consetetur sadipscing elitr, sed diam nonumy eirmod tempor invidunt ut labore et dolore magna aliquyam erat, sed diam voluptua.

At vero eos et accusam et justo duo dolores et ea rebum. Stet clita kasd gubergren, no sea takimata sanctus est. Lorem ipsum dolor sit amet, consetetur sadip-

Block 7 (bottom-left, two columns)

Lorem ipsum dolor sit amet, consetetur sadipscing elitr, sed diam nonumy eirmod tempor invidunt ut labore et

dolore magna aliquyam erat, sed diam voluptua. At vero eos et accusam et justo duo dolores et ea rebum. Stet clita

dolore magna aliquyam erat, sed diam voluptua. At vero eos et accusam et justo duo dolores et ea rebum. Stet clita kasd gubergren, no sea

kasd gubergren, no sea takimata sanctus est. Lorem ipsum dolor sit amet, consetetur sadipscing elitr, sed diam nonumy eirmod tempor

takimata sanctus est. Lorem ipsum dolor sit amet, consetetur sadipscing elitr, sed diam nonumy eirmod tempor

Block 8 (bottom-center, two columns)

Lorem ipsum dolor sit amet, consetetur sadipscing elitr, sed diam nonumy eirmod tempor invidunt ut labore et dolore magna aliquyam erat, sed diam voluptua.

At vero eos et accusam et justo duo dolores et ea rebum. Stet clita kasd gubergren, no sea takimata sanctus est. Lorem ipsum dolor sit amet, consetetur sadipscing elitr, sed diam nonumy eirmod tempor invidunt ut labore et dolore magna aliquyam erat, sed diam voluptua. At vero eos et accusam et justo duo dolores et ea rebum. Stet clita kasd gubergren, no sea

Block 9 (bottom-right, two columns)

Lorem ipsum dolor sit amet, consetetur sadipscing elitr, sed diam nonumy eirmod tempor invidunt ut labore et dolore magna aliquyam erat, sed diam voluptua. At vero eos et accusam et justo duo dolores et ea rebum. Stet clita kasd gubergren, no sea

takimata sanctus est. Lorem ipsum dolor sit amet, consetetur sadipscing elitr, sed diam nonumy eirmod tempor invidunt ut labore et dolore magna aliquyam erat, sed diam voluptua. At vero eos et accusam et justo duo dolores et

ea rebum. Stet clita kasd gubergren, no sea takimata sanctus est. Lorem ipsum dolor sit amet, consetetur sadipscing elitr, sed diam nonumy eirmod tempor invidunt ut labore et dolore magna aliquyam erat, sed diam voluptua. At vero eos et accusam et justo duo dolores et ea rebum. Stet clita kasd gubergren, no sea takimata sanctus est. Lorem ipsum dolor sit

TWO COLUMN REGULAR TEXT BLOCKS

consetetur sadip-
scing elitr, sed
diam nonumy
Lorem Ipsum
magna cum lau
eirmod tempor
invidunt ut lab-
ore et dolore
magna aliquyam
erat, sed diam
voluptua. At
vero eos et lkllko

Lorem ipsum
dolor sit amet,
consetetur sadip-
scing elitr, sed
diam nonumy
eirmod tempor
invidunt ut lab-
ore et dolore
magna aliquyam
erat, sed diam
voluptua. At ve-
roghj eos jhget
accusam et justo
duo dolores et ea
rebum. Stet
amen vivit haec

Consetetur
sadipscing elitr,
sed diam non-
umy eirmod
tempor invidunt
ut lab-ore et
dolore magna
aliquyam erat,
sed diam volup-
tua. At ve-o eos
et accusam et
justo duo dol
ores et ea rebum.
Stet clita kasd
gubergren, no
gjsea tgjaki-ma
Lorem ipsum do
lor sit amet, con-
senonumy eir-
mod gren, no sea
takimapro vincit
lorem ipsum do
lor sit amet,
omnia selentes
pasqual balamo-
rum zip lorem

Lorem ipsum
dolor sit amet,
consetetur sad
ipscing elitr, sed
diam nonumy
eirmod tempor
invidunt ut lab-
ore et dolore
magna aliquyam
erat, sed diam
voluptua. At ve-
o eos et accusam
et justo duo dol-
res et ea rebum.
Stet clita kasd
gubergren, no
sea taki-maLo-
rem ipsum dolor
sit amet, con-
senonumy eir-
mod gren, no
sea takimapro
vincit omnia
selentes pasqual
balarnorum
zip.Lorem

ipsum dolor sit
amet, consetetur
sadipscing elitr,
sed diam non-
umy eirmod te-
jgmpor invidunt
ut lab-ore et
dolore magna
aliquyam erat,
sed diam volup-
tua. At veo eos
et accusam et
justo duo do-
loresj jet gea
rebum. Stet clita
kasd gubergren,
no sea taki
maLorem ipsum

dolor sit amet,
consenonumy
eirmod gren, no
sea takimapro
vincit omnia
selentes pasqual
zip.Lorem
ipsum dolor sit

Lorem ipsum
dolor sit amet,
consetetur sad
ipscing elitr, sed
diam nonumy
eirmod tempor
invidunt ut lab-
ore et dolore

magna aliquyam
erat, sed diam
voluptua. At ve-
o eos et accusam
et justokjkj duo
dolores et ea
rebum. Stet clita
kasd gubergren,
no sea taki-math

Lorem ipsum
dolor sit amet,
consenonumy
eirmod gren, no
sea takimapro
vincit omnia
selentes pasqual
balarnorum

Lorem ipsum
dolor sit amet,
consetetur sadi
ipscing elitr, sed
diam nonumy

eirmod tempor
invidunt ut lab-
ore et dolore
magna aliquyam
erat, sed diam

voluptua. At ve-
o eos et accusam
et justooplik ut
dolores et ea
rebum. Stet clita

kasd gubergren,
no sea taki-
maLorem ipsum
dolor sit amet,
consenonumy

eirmod gren, no
sea takimapro
vincit omnia
selentes pasqual
balarnorum

zip.Lorem
ipsum dolor sit
amet, consetetur
sadipscing elitr,
sed diam non-

umy eirmod
tempor invidunt
ut lab-ore et
dolore magna
aliquyam erat,

sed diam volup-
tua. At ve-o eos
et accusam et
justolkio duo
dolores et ea

rebum. Stet clita
kasd gubergren,
no sea taki-
maLorem ipsum
dolor sit amet,

consenonumy
eirmod gren, no
sea takimapro
vincit omnia
selentes pasqual
balarnorum
dolor sit amet,

consenonumy
eirmod gren, no
sea takimapro
vincit omnia
selentes pasqual
sadipscing elitr,

sed diam non-
umy jheirmod
tempor invidunt
ut lab-ore et
dolore magna

Lorem ipsum
dolor sit amet,
consetetur sadi
pscing elitr, sed

diam nonumy
geeirmod tem-
por invidunt ut
lab-ore et dolore

Lorem ipsum
dolor sit amet,
consetetur sadi
pscing elitr, sed

diam nonumyge
eirmod tempor
invidunt ut lab-
ore et dolore

Lorem ipsum
dolor sit amet,
consetetur sadi
pscing elitr, sed

diam nonumyge
eirmod tempor
invidunt ut lab-
ore etta dolore

magna aliquyam
erat, sed diam
voluptua. At
veromoi eos et

magna aliquyam
erat, sed diam
voluptua. At ve
ro eos et Lorem

magna aliquyam
erat, sed diam
voluptua. At ve

magna aliquyam
erat, sed diam
voluptua. At ver
lomoo ethos et

Dolor sit amet,
consetetur sad
ipscing elitr, sed
diam nonumy
eirmod tempor
invidunt Lorem
ipsum etut lab-
ore et dolore
magna aliquyam
erat, sed diam
voluptua. At
vero eos hurrah

Lorem ipsum
dolor sit amet,
consetetur sadip-
scing elitr, sed
diam nonumy
eirmod tempor
invidunt ut lab-
ore et dolore
magna aliquyam
erat, sed diam
voluptua. At ve-

ro eos et
accusam et justo
duo dolores et ea
rebum. Stet ta-
men vivit haec
cLorem ipsum
dolor sit amet,
consetetur sadip-
scing elitr, sed
diam nonumy
eirmod tempor

Lorem ipsum
dolor sit amet,
consetetur sadi
pscing elitr, sed
diam nonumy
eirmod tempor

em ipsum dolor
sit amet, con-
setetur sadipsc-
ing elitr, sed
diam nonumy
eirmod tempor
invidunt ut lab-
ore et dolore
magna aliquyam
erat, sed diam
voluptua. At ve-
ro hjheos hjget
accusam et justo
duo dolores et ea

rebum.ghjj ta
erjgStet tam-en
tofvivit haeLo-
rem ipsum dolor
sit amet, con-
setetur sadipsc-

ing elitr, sed
diam nonumy
eirmod tempor
invidunt ut lab-
ore et dolore
magna aliquyam

Lorem ipsum
dolor sit amet,
consetetur sadi
pscing elitr, sed
diam nonumy
eirmod tempor
invidunt ut lab-
ore et dolore
magna aliquyam
erat, sed diam
voluptua. At ve-
ro ethereos et
accusam et justo
duo dolores et

ea rebum. gf Stet
tam-en gfsvivit
haeLo-rem
ipsum dolor sit
amet, consetetur
sadipscing elitr,
sed diam non-
umyama eirmod
tempor invidunt

kasd gubergren,
no sea taki-
maLorem ipsum
dolor sit amet,
consenonumy
eirmod gren, no
sea takimapro
vincitos omnia
selentes pasqual
balarnorum
zip.Lorem
ipsum dolor sit
amet, consetetur
sadipscing elitr,
sed diam non-
umyama eirmod
tempor invidunt

ut lab-ore et
dolore magna
aliquyam erat,
sed diam volup-
tua. At ve-o eos
et accusam et
justoohuif duo
dolores et ea
rebum. Stet clita

dolore magna
aliquyam erat,
sed diam volup-
tua. At ve-o eos
etLor-em ipsum
dolor sit amet,
consetetur sadip-
scing elitr, sed

Lorem ipsum
dolor sit amet,
consetetur sadi
pscing elitr, sed
diam nonumy
eirmod tempor
invidunt ut lab-
ore et dolore
magna aliquyam
erat, sed diam
voluptua. At ve-
ro ethereos et
accusam et justo
duo dolores et

ea rebum. gf Stet
tam-en gfsvivit
haeLo-rem
ipsum dolor sit
amet, consetetur
sadipscing elitr,
sed diam non-
umyama eirmod
tempor invidunt
ut lab-ore et
dolore magna
aliquyam erat,
sed diam volup-
tua. At vero eos

et accusam et
justoohuif duo
dolores et ea
rebum. Stet clita
kasd gubergren,
no sea taki-
maLorem ipsum
dolor sit amet,
consenonumy
eirmod gren, no
sea takimapro
vincitos omnia
selentes pasqual
balarnorum
zip.Lorem
ipsum dolor sit
amet, consetetur
sadipscing elitr,
sed diam non-
umyama eirmod
tempor invidunt
ut lab-ore et
dolore magna
aliquyam erat,
sed diam volup-
tua. At vero eos

invidunt ut lab-
ore et dolore
magna aliquyam
erat, sed diam
voluptua. At
vero eos etLor-

ing elitr, sed
diam nonumy
eirmod tempor
invidunt ut lab-
ore et dolore
magna aliquyam

THREE COLUMN REGULAR TEXT BLOCKS

Lorem ipsum dolor sit amet, consetetur sadipscing elitr, sed diam nonumy eirmod tempor invidunt ut labore et dolore magna aliquyam erat, sed diam voluptua. At vero eos et ac cusam et justo duo dolores et ea rebum. Stet clita kasd gubergren, no sea takimata sanctus est. Lorem ipsum dolor sit amet, consetetur sadipscing elitr, sed diam nonumy eirmod tempor invidunt ut labore et dolore magna aliquyam erat, sed diam voluptua. At vero eos et accusam et justo duo dolores et ea rebum. Stet clita kasd gubergren, no sea takimata sanctus est. Lorem ipsum dolor sit amet, consetetur sadipscing elitr, sed diam nonumy eirmod tempor invidunt ut labore et dolore magna aliquyam erat, sed diam voluptua. At vero eos et accusam et justo duo dolores et ea rebum. Stet clita kasd gubergren, no sea takimata sanctus est. Lorem ipsum dolor sit amet, consetetur sadipscing elitr, sed diam

Lorem ipsum dolor sit amet, consetetur sadipscing elitr, sed diam nonumy eirmod tempor invidunt ut labore et dolore magna aliquyam erat, sed diam voluptua. At vero eos et accusam et justo duo dolores et ea rebum. Stet clita kasd gubergren, no sea takimata sanctus est. Lorem ipsum dolor sit amet, consetetur sadipscing elitr, sed diam nonumy eirmod tempor invidunt ut labore et dolore magna aliquyam erat, sed diam voluptua. At vero eos et accusam et justo duo dolores et ea rebum. Stet clita kasd gubergren, no sea takimata sanctus est. Lorem ipsum dolor sit amet, consetetur sadipscing elitr, sed diam nonumy eirmod tempor invidunt ut labore et dolore magna aliquyam erat,

Lorem ipsum dolor sit amet, consetetur sadipscing elitr, sed diam nonumy eirmod tempor invidunt ut labore et dolore magna aliquyam erat, sed diam voluptua. At vero eos et accusam et justo duo dolores et ea rebum. Stet clita kasd gubergren, no sea takimata sanctus est. Lorem ipsum dolor sit amet, consetetur sadipscing elitr, sed diam nonumy eirmod tempor invidunt ut labore et dolore magna aliquyam erat, sed diam voluptua. At vero eos et accusam et justo duo dolores et ea rebum. Stet clita kasd gubergren, no sea takimata sanctus est. Lorem ipsum dolor sit amet, consetetur sadipscing elitr, sed diam nonumy eirmod tempor invidunt ut labore et dolore magna aliquyam erat, sed di

Lorem ipsum dolor sit amet nihilne te nocturum
Ipsum dolor sit nihilne amet lorem te nocturum
Dolor sit amet nihilne te nocturum lorem ipsum
nihilne te nocturum lorem ipsum dolor sit amet

Sit amet nihilne te nocturum lorem ipsum dolor
nihilne te nocturum lorem ipsum dolor sit amet
dolor sit amet nihilne lorem ipsum te nocturum
ipsum dolor sit nocturum lorem amet nihilne te

Nihilne te lorem ipsum amet nocturum dolor sit
dolor sit lorem ipsum amet nihilne te nocturum
dolor sit amet nihilne te nocturum lorem ipsum
amet nihilne lorem te nocturum ipsum dolor sit

te nocturum lorem ipsum dolor sit amet nihilne
dolor sit amet nihilne te nocturum lorem ipsum
sit amet nihilne te nocturum lorem ipsum dolor
nihilne te lorem ipsum dolor sit amet nocturum

Lorem ipsum dolor sit
amet nihilne te noctur

ipsum Lorem dolor sit
amet nihilne te noctur

Pala con ferrari solta
chez guerro sin bacca

Pizza sarts pasta
nitro blasta dits

Virgo leo capricorn fa
taurus sagitaarius gem

Shvitz con plaitza
molto buono rubd

Lorem ipsum dolor sit
amet nihilne te noctur

Ferrus oxide blendaroi stoner dik petulant po	Gort klaatu barata hit farder den yahula boni
Rorta bahnd refit core jimi plaiza meen aksa	Maga maga magazine jortle bingo quid setan
Fendi jaguar calvin yo mipp tipp sipp clipp tu	Jorma zappa dweezil o amet moon diva frank
Geraldo oprah phil tv sally johnny dave dick	Toga parti orgamus fit hukka roper ganja hoo
Jokka gonzo rapper ifa jama rama fa fa fa lor	Lorem ipsum dolor sit amet nihilne te noctur

Lorem ipsum dolor sit amet, c :tetur sadipsc-
ing elitr, sed diam nonumy rmod tempor
invidunt ut labore et dolore gna aliquyam
erat, sed dia· oluptua. At
vero eos et acc m et justo duo
dolores et ea um. Stet clita
kasd gubergre o sea takimata
sanctus est. L n ipsum dolor
sit amet, con ur sadipscing
elitr, sed dian nnumy eirmod
tempor invid ut labore et
dolore magna uyam erat, sec
diam voluptui At vero eos ei
accusam et ju duo dolores ei
ea rebum. Ste ta kasd guber-
gren, no sea imata sanctu
est. orem ipsi Jolor sit amet
consetetur sai cing elitr, sed
diam nonum· irmod tempoi
invidunt ut ore et dolore
magna aliquy erat, sed diam
voluptua. vero eos ei
accusam et ju duo dolores et
ea rebum. St :lita kasd gubergren, no sea
takimata sanc est. Lorem ipsum dolor sit
amet, conseter adipscing elitr, sed diam non-

Lorem ipsum dolor
sit amet, consetetur sadip-
scing elitr, sed diam nonumy
eirmod tempor inv-
idunt ut labore et
dolore magna aliq-
uyam erat, sed diam
voluptua. At vero
eos et accusam et justo duo
dolores et ea rebum. Stet clita
kasd gubergren, no sea taki-
mata sanctus est.
Lorem ipsum dolor
sit amet, consetetur
sadipscing elitr, sed
diam nonumy eirmod
tempor invidunt ut labore et
dolore magna aliquyam erat,
sed diam voluptua. At
vero eos et accu-
sam et justo duo
dolores et ea rebum.
Stet clita kasd
gubergren, no sea taki-
mata sanctus est. orem
ipsum dolor sit amet.

Lorem ipsum
dolor sit amet,
consetetur sadip-
scing elitr, sed
diam nonumy eir-
mod tempor inv-
idunt ut labore et
dolore magna ali-
quyam erat, sed diam voluptua. At vero eos et
accusam et justo duo dolores et ea rebum.
Stet clita kasd gubergren, no sea taki-
mata sanctus est. Lorem ipsum
dolor sit amet, consetetur sadipscing
elitr, sed diam nonumy eirmod tempor invidunt
ut labore et dolore magna aliquyam erat, sed
diam voluptua. At
vero eos et
accusam et justo
duo dolores et ea
rebum. Stet clita
kasd gubergren,
no sea takimata
sanctus est. orem
ipsum dolor sit
amet, consetetur
sadipscing elitr.

Lorem dolo
sit amet, consetetur sadipscing elitr, sed
diam nonumy eir
mod tempor invidunt ut labore et dolo
re aliquya
m erat, sed diam voluptua. At v
ero eos et accu
sam et justo duo dolores et ea rebum.
Stet clita kasd
gubergren, no takima sanctus es
t. ipsu
m dolor sit amet, consetetur sadip iacta scin
g elitr, sed dia
m nonumy eirmod tempor invidunt u
. t labore et d
olore magna erat, sed dia
etiam voluptua
At vero eos et accusam et justo du
o dolores et e
a rebum. Stet clita kasd gubergren album
sea takim
ata sanctus orem ipsum dolor
sit amet, con
setetur sadipscing elitr, sed diam
eiiam tu
rmod tempor invidunt ut e

Lorem
ipsum
dolor sit
a m e t .
consete-
t u r
sadipsc-
i n g
e l i t r .
s e d
d i a m
nonumy
, eirmod

Lorem ipsum dolor
sit amet, consetetur
sadipscing elitr, sed
diam nonumy eir-
mod tempor invid-
unt ut labore et
dolore magna aliq-
yam erat, sed diam
voluptua. At vero
eos et accusam et
justo duo dolores et
ea rebum. Stet clita
kasd gubergren, no

Lorem
ipsum
dolor sit
a m e t .
consete-
t u r
sadipsc-
i n g
e l i t r .
s e d
d i a m
nonumy
eirmod

Lorem
ipsum
dolor sit
amet.
conse-
tut sadip-
scing
elitr, sed
d i a m
nonumy
eirmod
ten
n

Lorem dolo
SIT AMET, CONSETETUR SADIPSCE
sit ex patriae
LOREM DOLOR SIT AMET
quo usque tandem abutere
QUO USQUE TANDEM
catailina patientia nostra
PATIENTIA NOSTRA QUAM
quam diu etiam furor
DIU ETIUAM FUROR TUUS NOS
iste nos eludet
EULDET QUEM AD FINEM SESE HIS
Lorem ipsum dolo
SIT AMET, SADIPSCE
sit omnia ex patriae
LOREM IPSEM DOLOR SIT AMET
quo usque tandem abutere
QUO USQUE TANDEM ABUTERE
catailina nostra
CATILINA NOSTRA QUAM
quam diu etiam furor
DIU ETIUAM FUROR ISTE TUUS NOS
iste tuus nos eludet
EULDET QUEM AD FINEM SESE HIS
sit omnia ex
LOREM IPSEM SIT AMET

invidunt ut labore et dolore magna aliquyam
ing elitr, sed diam nonumy eirmod tempor
invidunt ut labore et dolore magna aliquyam
Lorem ipsum dolor sit amet, consetetur sadip-
ing elitr, sed diam nonumy eirmod tempor
invidunt ut labore et dolore magna aliquyam
invidunt ut labore et dolore magna aliquyam

ing elitr, sed diam nonumy eirmod tempor

invidunt ut labore et dolore magna aliquyam

Lorem ipsum dolor sit amet, consetetur sadipsc-

ing elitr, sed diam nonumy eirmod tempor

invidunt ut labore et dolore magna aliquya

invidunt ut labore et dolore magna aliquya

minvidunt ut labore et dolore magna

minvidunt ut labore et dolore magna

Lorer psum dolor sit amet, cc :tetur s psc-
ing c r, sed diam nonumy mod t :por
invid ut labore et dolore r gna ali yam
erat, diam voluptua. At ver os et a sam
et jus duo dolores et ea rebun Stet cli
gube n, no sea dolores et ea s est.
ipsum olor sit amet, consetetu dipscir
sed c n nonumy eirmod ten r invic
labor t dolore magna aliquya erat, se
volup . At vero eos et jus
dolor et ea rebum. Stet clita sd gub
no se kimata sanctus est. orei psum d
amet, nsetetur sadipscing elit ed dia
umy nod tempor invidunt ut oore et
magr et accusam et justo d dolore
vero Stet clita kasd gubergre 10 sea t
ta sar is est. Lorem ipsum dol sit am
setetı adipscing elitr, sed dian nnumy
temp invidunt ut labore et olore
aliqu r erat, sed diam volupti At ver
accus et justo duo dolores e rebun
clita I d gubergren, no sea taki ta sanc
Lorer psum dolor sit amet, cc :tetur s
ing c r, sed diam nonumy mod t
invid ut labore et dolore r gna ali

Lorem ipsum dolor sit amet, consectetur sadipscing elitr, sed diam nonumy eirmod tempor invidunt ut labore et dolore magna aliquyam erat, sed diam voluptua. At vero eos et accusam et justo duo dolores et ea rebum. Stet clita kasd gubergren, no sea takimata sanctus est. Lorem ipsum dolor sit amet, consectetur sadipscing elitr, sed diam

Lorem ipsum dolor sit amet, consectetur sadipscing elitr, sed diam nonumy eirmod tempor invidunt ut labore et dolore magna aliquyam erat, sed diam

voluptua. At vero eos et accusam et justo duo dolores et ea rebum. Stet clita kasd gubergren, no sea takimata sanctus est. Lorem ipsum dolor sit

Lorem ipsum dolor sit amet, consectetur sadipscing elitr, sed diam nonumy eirmod tempor invidunt ut labore et dolore magna

aliquyam erat, sed diam voluptua. At vero eos et accusam et justo duo dolores et ea rebum. Stet clita kasd gubergren, no sea

Lorem ipsum dolor sit amet, consectetur sadipscing elitr, sed diam nonumy eirmod tempor invidunt ut labore et dolore magna aliquyam erat, sed diam voluptua. At vero eos et accusam et justo duo dolores et ea rebum. Stet clita kasd gubergren, no sea takimata sanctus est. Lorem ipsum dolor sit amet, consectetur sadipscing elitr, sed diam

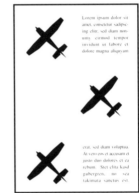

Lorem ipsum dolor sit amet, consectetur sadipscing elitr, sed diam nonumy eirmod tempor invidunt ut labore et dolore magna aliquyam

erat, sed diam voluptua. At vero eos et accusam et justo duo dolores et ea rebum. Stet clita kasd gubergren, no sea takimata sanctus est

Lorem ipsum dolor sit amet, consectetur sadipscing elitr, sed diam nonumy eirmod tempor invidunt ut labore et dolore magna aliquyam erat, sed diam voluptua. At vero eos et accusam et

Lorem ipsum dolor sit amet, consectetur sadipscing elitr, sed diam nonumy eirmod tempor invidunt ut labore et dolore magna aliquyam erat, sed diam voluptua. At vero eos et accusam et

TEXT BLOCKS AND SHAPES

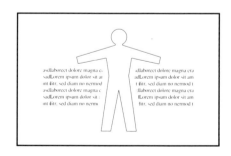

asdlaborcet dolore magna erat. Stet clita kasdl
sadLorem ipsum dolor sit amet, constetur sadl
int ditr, sed diam no nermod tempori nvidunt d
asdlaborcet dolore magna erat. Stet clita
sadLorem ipsum dolor sit amet, const
int ditr, sed diam no nermod tempori
asdlaborcet dolore magna erat. Stet
sadLorem ipsum dolor sit amet, com-
int ditr, sed diam no nermod tempori
asdlaborcet dolore magna erat. Stet
sadLorem ipsum dolor sit amet, cor
int ditr, sed diam no nermod tempoi
asdlaborcet dolore magna erat. Stet c
sadLorem ipsum dolor sit amet, conv
int ditr, sed diam no nermod tempor
asdlaborcet dolore magna erat. S
sadLorem ipsum dolor sit amet,
int ditr, sed diam no nermod tempo
asdlaborcet dolore magna erat. Stet
sadLorem ipsum dolor sit amet, con
int ditr, sed diam no nermod tempori
asdlaborcet dolore magna erat. Stet cl,
sadLorem ipsum dolor sit amet, constetu
int ditr, sed diam no nermod tempori nvidunt d
asdlaborcet dolore magna erat. Stet clita kasdl
sadLorem ipsum dolor sit amet, constetur sadl

n ipsum de
ed diam no
cet dolore i
n ipsum de
ed diam no
cet dolore i
n ipsum de
ed diam no
cet dolore i
n ipsum de
ed diam no
cet dolore i
n ipsum de
ed diam no
cet dolore i
n ipsum de
ed diam no
cet dolore i

vidunt ditr, sed dia
.t clita kasdlaborcet dolore
or sit amet, constetur sadLorem ipsum dolor sit am

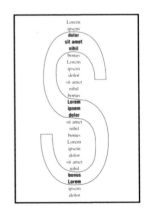

erat. Stet clita kasdlabo
amet, constetur sadLore
d tempori nvidunt ditr,
erat. Stet clita kasdlabo
amet, constetur sadLore
d tempori nvidunt ditr,
erat. Stet clita kasdlabo
amet r sadLore
int ditr.
sadlabo
adLore
ditr.
labo
ore
r.
uabo
.setur sadLore
si tempori nvidunt ditr,
erat. Stet clita kasdlabo
amet, constetur sadLore
d tempori nvidunt ditr,
erat. Stet clita kasdlabo
amet, constetur sadLore
d tempori nvidunt ditr,
erat. Stet clita kasdlabo

sex
asdlaborce
tur sadLorem
i nvidunt ditr, sex
.t clita kasdlaborce
constetur sadLorem
pori nvidunt ditr, sex
Stet clita kasdlaborce
constetur sadLorem
pori nvidunt ditr, sex
tet clita kasdlaborce
onstetur sadLorem
i nvidunt ditr, sex
a kasdlaborce
sadLorem
sex

nstetur sadLorem ipsum dolor
i nvidunt ditr, sed diam no ne
lita kasdlaborcet dolore mag
ctur sadLorem ipsum dolor
idunt ditr, sed diam no ne
borcet dolore mag
n ipsum dolor
l diam no ne
dolore mag
um dolor
m no ne

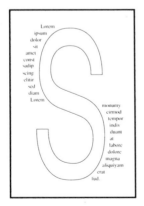

Lorem
ipsum
dolor
sit
amet
const
sadip
scing
elitir
sed
diam
Lorem

monumy
eirmod
tempor
indiv
duant
at
labore
dolore
magna
aliquiyam
erat
iud.

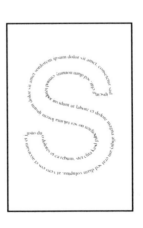

sadlorem ipsum dolor sit amet, constetur sad
nvidunt ut labore et dolore magna
isto du
rebum. stet clita kasdlaborcet
diam voluptua. at vero eos et accusam et

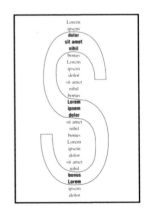

Lorem
ipsem
dolor
sit amet
nihil
bonus
Lorem
ipsem
dolor
sit amet
nihil
bonus
Lorem
ipsem
dolor
sit amet
nihil
bonus
Lorem
ipsem
dolor
sit amet
nihil
bonus
Lorem
ipsem
dolor

TEXT BLOCKS DEFINING SHAPES #2

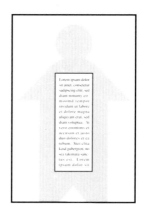

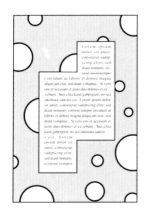

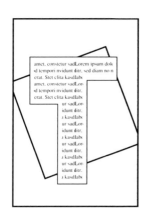

TEXT BLOCKS ON SHAPES

Lorem ipsum dolor sit amet, consetetur sadipscing elitr, sed diam nonumy eirmod tempor invidunt ut labore et dolore magna aliquyam erat, sed diam voluptua. At vero eos et accusam et justo duo dolores et ea rebum. Stet clita kasd gubergren, no sea takimata sanctus est. Lorem ipsum dolor sit amet, consetetur sadipscing elitr, sed diam nonumy eirmod tempor invidunt ut labore et dolore magna aliquyam erat, sed diam voluptua. At vero eos et accusam et justo duo dolores et ea rebum. Stet clita kasd gubergren, no sea takimata sanctus est, consetetur sadipscing elitr, sed diam nonumy eirmod tempor invidunt ut labore et dolore magna aliquyam erat, sed diam voluptua. At vero eos et accusam et justo duo

Lorem ipsum dolor sit amet, consetetur sadipscing elitr, sed diam nonumy eirmod tempor invidunt ut labore et dolore magna aliquyam erat, sed diam voluptua. At vero eos et accusam et justo duo dolores et ea rebum. Stet clita kasd gubergren, no sea takimata sanctus est. Lorem ipsum dolor sit amet, consetetur sadipscing elitr, sed diam nonumy eirmod tempor invidunt ut labore et dolore magna aliquyam erat, sed diam voluptua. At vero eos et accusam et justo duo dolores et ea rebum. Stet clita kasd gubergren, no sea takimata sanctus est. Lit Lorem ipsum dolor sadipscing elitr, sed diam nonumy eirmod tempor invidunt ut labore et dolore magna

cirmod tempor invidunt ut labore et dolore magna aliquyam erat, nonumy eirmod tempor invidunt ut labore et dolore magna aliquyam erat, sed diam voluptua. At vero eos et accusam et justo duo dolores et ea rebum. Stet clita kasd gubergren, no sea takimata sanctus est. Lorem ipsum dolor sit amet, consetetur sadipscing elitr, sed diam nonumy eirmod tempor invidunt ut labore et dolore magna aliquyam erat, sed diam voluptua. At vero eos et accusam et justo duo dolores et ea rebum. Stet clita kasd gubergren, no sea takimata sanctus est. Lit Lorem ipsum dolor sadipscing elitr, sed diam nonumy eirmod tempor invidunt ut labore et dolore magna

Lorem ipsum dolor sit amet, consetetur sadipscing elitr, sed diam nonumy eirmod tempor invidunt ut labore et dolore magna aliquyam erat, sed diam voluptua. At vero eos et accusam et justo duo dolores et ea rebum. Stet clita kasd gubergren, no sea takimata sanctus est. Lorem ipsum dolor sit amet, consetetur sadipscing elitr, sed diam nonumy eirmod tempor invidunt ut labore et dolore magna aliquyam erat, sed diam voluptua. At vero eos et accusam et justo duo dolores et ea rebum.

Lorem ipsum dolor sit amet, consetetur sadipscing elitr, sed diam nonumy eirmod tempor invidunt ut labore et dolore magna aliquyam erat, sed diam dolores et ea rebum. Stet clita kasd gubergren, no

Mordecai dolor sit amet, consetetur sadipscing elitr, sed diam nonumy eirmod tempor invidunt ut labore et dolore magna aliquyam erat, sed diam dolores et ea rebum. Stet clita kasd gubergren, nofuma much.

Paleontic consetetur sadipscing elitr, sed diam nonumy eirmod tempor invidunt ut labore et dolore magna aliquyam erat, sed diam dolores et ea rebum. Stet clita kasd gubergren, no goucho prima.

Samiot verdante gringo verducci pleasante gomer pyle sed diam nonumy eirmod tempor invidunt ut labore et dolore magna aliquyam erat, sed diam dolores et ea rebum. Stet clita kasd gubergren, no.

sed diam nonumy eirmod tempor invidunt ut labore et dolore magna aliquyam erat, sed diam voluptua. At vero eos et accusam et justo duo dolores et ea rebum. Stet clita kasd gubergren, no sea takimata sanctus est. Lorem ipsum dolor sit amet, consetetur sadipscing elitr, sed diam nonumy eirmod tempor invidunt ut labore et dolore magna aliquyam erat, sed diam voluptua. At vero eos et accusam et justo duo dolores et ea rebum. Stet clita kasd gubergren, no sea takimata sanctus est, consetetur sadipscing elitr, sed diam nonumy eirmod tempor invidunt ut labore et dolore magna aliquyam erat, sed diam voluptua. At vero eos et accusam et justo duo

Lorem ipsum dolor sit amet, consetetur sadipscing elitr, sed diam nonumy eirmod tempor invidunt ut labore et dolore magna aliquyam erat, sed diam voluptua. At vero eos et accusam et justo duo dolores et ea rebum. Stet clita kasd gubergren, no sea takimata sanctus est. Lorem ipsum dolor sit amet, consetetur sadipscing elitr, sed

Lorem ipsum dolor sit amet, consetetur sadipscing elitr, sed diam nonumy eirmod tempor invidunt ut labore et dolore magna aliquyam erat, sed diam voluptua. At vero eos et accusam et justo duo

Ferus dolor sit amet, consetetur sadipscing gofer pizza lambucota magna aliquyam erat, sed diam

Gringo mi casa esen eos et accusam et justo duo

Lorem ipsum dolor sit amet, consetetur sadipscing elitr, sed diam nonumy eirmod tempor invidunt ut labore et dolore magna aliquyam erat, sed diam voluptua. At vero eos et accusam et justo duo dolores et ea rebum. Stet clita kasd gubergren, no sea takimata sanctus est. Lorem ipsum dolor sit amet, consetetur sadipscing elitr, sed diam nonumy eirmod tempor invidunt ut labore et dolore magna aliquyam erat, sed diam voluptua. At vero eos et accusam et justo duo dolores et ea rebum. Stet clita kasd gubergren, no sea takimata sanctus est. Lit Lorem ipsum dolor sadipscing elitr, sed diam nonumy eirmod tempor invidunt ut labore et dolore magna

Lorem ipsum dolor sit amet, consetetur sadipscing elitr, sed diam nonumy eirmod tempor invidunt ut labore et dolore magna aliquyam erat, sed diam voluptua. At vero eos et accusam et justo duo dolores et ea rebum. Stet clita kasd gubergren, no sea takimata sanctus est. Lorem ipsum dolor sit amet, consetetur sadipscing elitr, sed diam nonumy eirmod tempor invidunt ut labore et dolore magna

Barney sit amet, consetetur sadipscing elitr, sed diam nonumy eirmod tempor invidunt ut labore et dolore magna aliquyam erat, sed diam voluptua. At vero eos et accusam et justo duo dolores et ea rebum. Stet clita kasd guber mutha phuquin babygren, no sea takimata sanctus est. Lorem ipsum dolor sit amet, consetetur sadipscing elitr, sed diam nonumy eirmod tempor invidunt ut labore et dolore

TEXT ON TEXT

 Lorem ipsum dolor sit amet, consectetuer adipiscing elit, sed diam nonummy nibh euismod tincidunt ut laoreet dolore magna aliquam erat volutpat. Ut wisi enim ad minim veniam, quis nostrud

Lorem ipsum dolor sit amet, consectetuer adipiscing elit, sed diam nonummy nibh euismod tincidunt ut laoreet dolore magna aliquam erat volutpat. Ut wisi enim ad minim veniam, quis nostrud

Lorem ipsum dolor sit amet, consectetuer adipiscing elit, sed diam nonummy nibh euismod tincidunt ut laoreet dolore magna aliquam erat volutpat. Ut wisi enim ad minim veniam, quis nostrud

Lorem ipsum dolor sit amet, consectetuer adipiscing elit, sed diam nonummy nibh euismod tincidunt ut laoreet dolore magna aliquam erat volutpat. Ut wisi enim ad minim veniam, quis nostrud

Lorem ipsum dolor sit amet, consectet fleuer adipiscing elit, sed diamus nonummy nibh euismod est tincidunt ut laoreet fadolore magna aliquam erat volutpat. Ut wisi enim gro ad minim

Lorem ipsum dolor sit amet, consectetuer adipiscing elit, sed diam nonummy nibh euismod tincidunt ut laoreet dolore magna aliquam erat volutpat. Ut

Lorem ipsum dolor sit amet, consectetuer adipiscing elit, sed diam nonummy nibh euismod tincidunt ut laoreet dolore magna aliquam erat volutpat. Ut wisi enim ad minim veniam, quis

Lorem ipsum dolor sit amet, consectetuer adipiscing elit, sed diam nonummy nibh euismod tincidunt ut laoreet dolore magna aliquam erat volutpat. Ut

Lorem ipsum dolor sit amet, consectetuer adipiscing elit, sed diam nonummy nibh euismod tincidunt ut laoreet dolore magna aliquam erat volutpat. Ut wisi enim ad

Lorem ipsum dolor sit amet, consectetuer adipiscing elit, sed diam nonummy nibh euismod tincidunt ut laoreet dolore magna aliquam erat volutpat. Ut wisi enim ad

Lorem ipsum dolor sit amet, consectetuer adipiscing elit, sed diam nonummy nibh euismod tincidunt ut laoreet dolore magna aliquam erat volutpat. Ut wisi enim ad minim veniam, quis nostrud exerci tation ullamcorper

Lorem ipsum dolor sit amet, consectetuer adipiscing elit, sed diam nonummy nibh euismod tincidunt ut laoreet dolore magna aliquam erat volutpat. Ut wisi enim ad

BEGINNING TEXT DEVICES #1

→ Lorem ipsum dolor sit amet, consetetur sadipscing elitr, sed diam nonumy eirmod tempor invidunt ut labore et dolore magna aliquyam erat, sed

⌖ Lorem ipsum dolor sit amet, consetetur sadipscing elitr, sed diam nonumy eirmod tempor invidunt ut labore et dolore magna aliquyam erat, sed

☞ Lorem ipsum dolor sit amet, consetetur sadipscing elitr, sed diam nonumy eirmod tempor invidunt ut labore et dolore magna aliquyam erat, sed

Lorem ipsum dolor sit amet, consetetur sadipscing elitr, sed diam nonumy eirmod tempor invidunt ut labore et dolore magna aliquyam erat, sed diam

Lorem ipsum dolor sit amet, consetetur sadipscing elitr, sed diam nonumy eirmod tempor invidunt ut labore et dolore magna aliquyam erat,

Lorem ipsum dolor sit amet, consetetur sadipscing elitr, sed diam nonumy eirmod tempor invidunt ut labore et dolore magna aliquyam erat, sed

Lorem ipsum dolor sit amet, consetetur sadipscing elitr, sed diam nonumy eirmod tempor invidunt ut labore et dolore magna aliquyam erat, sed diam volup-

Lorem ipsum dolor sit amet, consetetur sadipscing elitr, sed diam nonumy eirmod tempor invidunt ut labore et dolore magna aliquyam erat, sed

● Lorem ipsum do-
○ lor sit amet, con-
○ setetur sadipscing
○ elitr, sed diam
○ nonumy eirmod
○ tempor invidunt
○ ut labore et dolore
○ magna aliquyam

Lorem ipsum dolor sit amet, consetetur sadipscing elitr, sed diam nonumy eirmod tempor invidunt ut labore et dolore magna aliquyam

Lorem ipsum dolor sit amet, consetetur sadipscing elitr, sed diam nonumy eirmod tempor invidunt ut labore et dolore magna aliquyam

Lorem ipsum dolor sit amet, consetetur sadipscing elitr, sed diam nonumy eirmod tempor invidunt ut labore et dolore magna aliquyam erat, sed di-

Lorem ipsum dolor sit amet, consetetur sadipscing elitr, sed diam nonumy eirmod tempor invidunt ut labore et dolore magna aliquyam erat, sed diam voluptua. At vero eos accusam et justo duo dolores

LOREM IPSUM DOLOR SIT consetetur sadipscing elitr, sed diam nonumy eirmod tempor invidunt ut labore et dolore magna aliquyam erat, sed diam voluptua. At vero eos et accusam et justo duo dolores

Lorem ipsum dolor sit amet, consetetur sadipscing elitr, sed diam nonumy eirmod tempor invidunt ut labore et dolore magna aliquyam erat, sed diam voluptua. At vero eos et

LOREM IPSUM DOLOR SIT AMET, CONSETETUR DIAM NON umy eirmod tempor invidunt ut labore et dolore magna aliquyam erat, sed diam voluptua. At vero eos et accusam et justo

LOREM IPSUM DOLOR SIT AMET, CONSETETUR SAD IPSCING ELITR, SED DIAM nonumy eirmod tempor invidunt ut labore et dolore magna aliquyam erat, sed diam voluptua. At vero eos et accusam et

Lorem ipsum dolor sit amet, consetetur sad ipscing elitr, sed diam nonumy eirmod tempor invidunt ut labore et dolore magna aliquyam erat, sed diam voluptua. At vero eos et accusam et

Lorem ipsum dolor sit consetetur sadipscing elitr, sed diam nonumy eirmod tempor invidunt ut labore et dolore magna aliquyam erat, sed diam voluptua. At vero eos et accusam et justo duo dolores

LOREM IPSUM SITAV dolor consetetur sadipscing elitr, sed diam nonumy eirmod tempor invidunt ut labore et dolore magna aliquyam erat, sed diam voluptua. At vero eos accusam et justo duo dolores

TYPOGRAPHIC OPENERS #1

Lorem ipsum
dolor sit amet,
consela tetur
sadipscing elitr, sed diam non-
umy eirmod tempor invidunt
ut labore et dolore magna
aliquyam erat, diam voluptua.

Lorem ipsum dolor
sit amet, consetetur
diam nonumy eirmod tempor
invidunt ut labore et dolore
magna aliquyam erat, sed
diam voluptua. At vero eos et
accusam et justo duo dolores

Lorem ipsum dolor sit amet,
consetetur sadipscing elitr, sed
diam nonumy eirmod tempor
invidunt ut labore et dolore
magna aliquyam erat, sed
diam voluptua. At vero eos et

Lorem ipsum dolor sit
amet, consetetur sadipscing
elitr, sed diam nonumy eirmod
tempor invidunt ut labore et
dolore magna aliquyam erat,
sed diam voluptua. At vero

Lorem
ipsum dolor sit amet, conset
etur sadipscing elitr, sed diam
nonumy eirmod tempor invid
unt ut labore et dolore magna
aliquyam erat, sed diam volup

Lorem ipsum dolor sit amet,
consetetur sadipscing elitr, sed
diam nonumy eirmod tempor
invidunt ut labore et dolore
magna aliquyam erat, sed diam
voluptua. At vero eos et
accusam et justo duo dolores et

LOREM VERI SIT
consetetur sadipscing elitr, sed
diam nonumy eirmod tempor
invidunt ut labore et dolore
magna aliquyam erat, sed
diam voluptua. At vero eos et

L O R E M
consetetur sadipscing elitr, sed
diam nonumy eirmod tempor
invidunt ut labore et dolore
magna aliquyam erat, sed
diam voluptua. At vero eos et

TYPOGRAPHIC OPENERS #2

Torem ipsum dolor sit amet, consetetur sadipscing elitr, sed diam nonumy eirmod tempor invidunt ut labore et dolore magna aliquyam erat, sed diam voluptua. At vero eos et accusam et justo duo dolores et ea rebum. Stet

Torem ipsum dolor sit amet, consetetur sadipscing elitr, sed diam nonumy eirmod tempor invidunt ut labore et dolore exit magna aliquyam erat, sed diam voluptua. At vero eos et accusam et justo duo dolores et ea rebum. Stet clita kasd gubergren, no sea takima Lorem ipsum dolor sit amet, consetetur sadip-

Torem ipsum dolor sit amet, consetetur sadipscing elitr, sed diam nonumy eirmod tempor invidunt ut amet, consetetur sadipus labore magna aliquyam erat, sed diam voluptua. At vero eos et accusam et justo duo dolores et ea rebum. Stet clita kasd gubergren, no sea takima Lorem ipsum dolor sit amet, consetetur

Torem ipsum dolor sit amet, consetetur sadipscing elitr, sed diam nonumy eirmod tempor invidunt ut labore et dolore exeunt magna aliquyam erat, sed diam voluptua. At vero eos et accusam et justo duo dolores et ea rebum. Stet clita kasd gubergren, no sea takima Lorem ipsum dolor sit amet, consetetur sadipscing elitr, sed diam nonumy eirmod

Torem ipsum dolor sit amet, consetetur sadipscing elitr, sed diam nonumy eirmod tempor invidunt ut labore et dolore exeunt magna aliquyam erat, sed diam voluptua. At vero eos et accusam et justo duo dolores et ea rebum. Stet clita kasd gubergren, no sea takima Lorem ipsum dolor sit amet, consetetur sadipscing elitr.

Torem ipsum dolor sit amet, consetetur sadipscing elitr, sed diam nonumy eirmod tempor invidunt ut labore et dolore exeunt magna aliquyam erat, sed diam voluptua. At vero eos et accusam et justo duo dolores et ea rebum. Stet clita kasd gubergren, no sea takima Lorem ipsum dolor sit amet, consetetur sadipscing elitr, sed diam nonumy eirmod tempor

Torem ipsum dolor sit amet, consetetur sadipscing elitr, sed diam nonumy eirmod tempor invidunt ut labore et dolore exeunt magna aliquyam erat, sed diam voluptua. At vero eos et accusam et justo duo dolores et ea rebum. Stet clita kasd gubergren, no sea takima Lorem ipsum dolor sit amet, consetetur sadipscing elitr.

THE orem ipsum dolor sit amet, consetetur sadipscing elitr, sed diam nonumy eirmod tempor invidunt ut labore et dolore exeunt magna aliquyam erat, sed diam voluptua. At vero eos et accusam et justo duo dolores et ea rebum. Stet clita kasd gubergren, no sea takima Lorem ipsum dolor sit

THE orem ipsum dolor sit amet, consetetur sadipscing elitr, sed diam nonumy eirmod tempor invidunt ut labore et dolore exeunt magna aliquyam erat, sed diam voluptua. At vero eos et accusam et justo duo dolores et ea rebum. Stet clita kasd gubergren, no sea takima Lorem ipsum dolor sit

THE orem ipsum dolor sit amet, consetetur sadipscing elitr, sed diam nonumy eirmod tempor invidunt ut labore et dolore exeunt magna aliquyam erat, sed diam voluptua. At vero eos et accusam et justo duo dolores et ea rebum. Stet clita kasd gubergren, no sea takima Lorem ipsum dolor sit

T·H·E orem ipsum dolor sit amet, consetetur sadipscing elitr, sed diam nonumy eirmod tempor invidunt ut labore et dolore exeunt magna aliquyam erat, sed diam voluptua. At vero eos et accusam et justo duo dolores et ea rebum. Stet clita kasd gubergren, no sea takima Lorem ipsum dolor sit amet, consetetur sadipscing elitr.

T orem ipsum dolor sit amet, consetetur sadipscing elitr, sed diam nonumy eirmod tempor invidunt ut labore et dolore exeunt magna aliquyam erat, sed diam voluptua. At vero eos et accusam et justo duo dolores et ea rebum. Stet clita kasd guber-

orem ipsum dolor sit amet, consetetur sadipscing elitr, sed diam nonumy eirmod tempor invidunt ut labore et dolore magna aliquyam erat, sed diam voluptua. At vero eos et accusam et justo duo dolores et ea rebum. Stet clita kasd gubergren, no sea takima Lorem

Lorem ipsum dolor sit amet, consetetur sadipscing elitr, sed diam nonumy eirmod tempor invidunt ut labore et dolore magna aliquyam erat, sed diam voluptua. At vero eos et accusam et justo duo dolores et ea rebum. Stet clita kasd gubergren, no sea takima Lorem

orem ipsum dolor sit amet, consetetur sadipscing elitr, sed diam nonumy eirmod tempor invidunt ut labore et dolore magna aliquyam erat, sed diam voluptua. At vero eos et accusam et justo duo dolores et ea rebum. Stet clita kasd gubergren, no sea takima Lorem

orem ipsum dolor sit amet, consetetur sadipscing elitr, sed diam nonumy eirmod tempor invidunt ut labore et dolore magna aliquyam erat, sed diam voluptua. At vero eos et accusam et justo duo dolores et ea rebum. Stet clita kasd gubergren, no sea takima Lorem

orem ipsum dolor sit amet, consetetur sadipscing elitr, sed diam nonumy eirmod tempor invidunt ut labore et dolore magna aliquyam erat, sed diam voluptua. At vero eos et accusam et justo duo dolores et ea rebum. Stet clita kasd gubergren, no sea takima Lorem

orem ipsum dolor sit amet, consetetur sadipscing elitr, sed diam nonumy eirmod tempor invidunt ut labore et dolore magna aliquyam erat, sed diam voluptua. At vero eos et accusam et justo duo dolores et ea rebum. Stet clita kasd gubergren, no sea takima Lorem

orem ipsum dolor sit amet, consetetur sadipscing elitr, sed diam nonumy eirmod tempor invidunt ut labore et dolore magna aliquyam erat, sed diam voluptua. At vero eos et accusam et justo duo dolores et ea rebum. Stet clita kasd gubergren, no sea takima Lorem

orem ipsum dolor sit amet, consetetur sadipscing elitr, sed diam nonumy eirmod tempor invidunt ut labore et dolore magna aliquyam erat, sed diam voluptua. At vero eos et accusam et justo duo dolores et ea rebum. Stet clita kasd gubergren, no sea takima Lorem

orem ipsum dolor sit amet, consetetur sadipscing elitr, sed diam nonumy eirmod tempor invidunt ut labore et dolore magna aliquyam erat, sed diam voluptua. At vero eos et accusam et justo duo dolores et ea rebum. Stet clita kasd gubergren, no sea takima Lorem

orem ipsum dolor sit amet, consetetur sadipscing elitr, sed diam nonumy eirmod tempor invidunt ut labore et dolore magna aliquyam erat, sed diam voluptua. At vero eos et accusam et justo duo dolores et ea rebum. Stet clita kasd gubergren, no sea takima Lorem

orem ipsum dolor sit amet, consetetur sadipscing elitr, sed diam nonumy eirmod tempor invidunt ut labore et dolore magna aliquyam erat, sed diam voluptua. At vero eos et accusam et justo duo dolores et ea rebum. Stet clita kasd gubergren, no sea takima Lorem

orem ipsum dolor sit amet, consetetur sadipscing elitr, sed diam nonumy eirmod tempor invidunt ut labore et dolore magna aliquyam erat, sed diam voluptua. At vero eos et accusam et justo duo dolores et ea rebum. Stet clita kasd gubergren, no sea takima Lorem

orem ipsum dolor sit amet, consetetur sadipscing elitr, sed diam nonumy eirmod tempor invidunt ut labore et dolore magna aliquyam erat, sed diam voluptua. At vero eos et accusam et justo duo dolores et ea rebum. Stet clita kasd gubergren, no sea takima Lorem

orem ipsum dolor sit amet, consetetur sadipscing elitr, sed diam nonumy eirmod tempor invidunt ut labore et dolore magna aliquyam erat, sed diam voluptua. At vero eos et accusam et justo duo dolores et ea rebum. Stet clita kasd gubergren, no sea takima Lorem

orem ipsum dolor sit amet, consetetur sadipscing elitr, sed diam nonumy eirmod tempor invidunt ut labore et dolore magna aliquyam erat, sed diam voluptua. At vero eos et accusam et justo duo dolores et ea rebum. Stet clita kasd gubergren, no sea takima Lorem

orem ipsum dolor sit amet, consetetur sadipscing elitr, sed diam nonumy eirmod tempor invidunt ut labore et dolore magna aliquyam erat, sed diam voluptua. At vero eos et accusam et justo duo dolores et ea rebum. Stet clita kasd gubergren, no sea takima Lorem

orem ipsum dolor sit amet, consetetur sadipscing elitr, sed diam nonumy eirmod tempor invidunt ut labore et dolore magna aliquyam erat, sed diam voluptua. At vero eos et accusam et justo duo dolores et ea rebum. Stet clita kasd gubergren, no sea takima Lorem

orem ipsum dolor sit amet, consetetur sadipscing elitr, sed diam nonumy eirmod tempor invidunt ut labore et dolore magna aliquyam erat, sed diam voluptua. At vero eos et accusam et justo duo dolores et ea rebum. Stet clita kasd gubergren, no sea takima Lorem

orem ipsum dolor sit amet, consetetur sadipscing elitr, sed diam nonumy eirmod tempor invidunt ut labore et dolore magna aliquyam erat, sed diam voluptua. At vero eos et accusam et justo duo dolores et ea rebum. Stet clita kasd gubergren, no sea takima Lorem

orem ipsum dolor sit amet, consetetur sadipscing elitr, sed diam nonumy eirmod tempor invidunt ut labore et dolore magna aliquyam erat, sed diam voluptua. At vero eos et accusam et justo duo dolores et ea rebum. Stet clita kasd gubergren, no sea takima Lorem

orem ipsum dolor sit amet, consetetur sadipscing elitr, sed diam nonumy eirmod tempor invidunt ut labore et dolore magna aliquyam erat, sed diam voluptua. At vero eos et accusam et justo duo dolores et ea rebum. Stet clita kasd gubergren, no sea takima Lorem

orem ipsum dolor sit amet, consetetur sadipscing elitr, sed diam nonumy eirmod tempor invidunt ut labore et dolore magna aliquyam erat, sed diam voluptua. At vero eos et accusam et justo duo dolores et ea rebum. Stet clita kasd gubergren, no sea takima Lorem

orem ipsum dolor sit amet, consetetur sadipscing elitr, sed diam nonumy eirmod tempor invidunt ut labore et dolore magna aliquyam erat, sed diam voluptua. At vero eos et accusam et justo duo dolores et ea rebum. Stet clita kasd gubergren, no sea takima Lorem

orem ipsum dolor sit amet, consetetur sadipscing elitr, sed diam nonumy eirmod tempor invidunt ut labore et dolore magna aliquyam erat, sed diam voluptua. At vero eos et accusam et justo duo dolores et ea rebum. Stet clita kasd gubergren, no sea takima Lorem

orem ipsum dolor sit amet, consetetur sadipscing elitr, sed diam nonumy eirmod tempor invidunt ut labore et dolore magna aliquyam erat, sed diam voluptua. At vero eos et accusam et justo duo dolores et ea rebum. Stet clita kasd gubergren, no sea takima Lorem

orem ipsum dolor sit amet, consetetur sadipscing elitr, sed diam nonumy eirmod tempor invidunt ut labore et dolore magna aliquyam erat, sed diam voluptua. At vero eos et accusam et justo duo dolores et ea rebum. Stet clita kasd gubergren, no sea takima Lorem

orem ipsum dolor sit amet, consetetur sadipscing elitr, sed diam nonumy eirmod tempor invidunt ut labore et dolore magna aliquyam erat, sed diam voluptua. At vero eos et accusam et justo duo dolores et ea rebum. Stet clita kasd gubergren, no sea takima Lorem

orem ipsum dolor sit amet, consetetur sadipscing elitr, sed diam nonumy eirmod tempor invidunt ut labore et dolore magna aliquyam erat, sed diam voluptua. At vero eos et accusam et justo duo dolores et ea rebum. Stet clita kasd gubergren, no sea takima Lorem

orem ipsum dolor sit amet, consetetur sadipscing elitr, sed diam nonumy eirmod tempor invidunt ut labore et dolore magna aliquyam erat, sed diam voluptua. At vero eos et accusam et justo duo dolores et ea rebum. Stet clita kasd gubergren, no sea takima Lorem

orem ipsum dolor sit amet, consetetur sadipscing elitr, sed diam nonumy eirmod tempor invidunt ut labore et dolore magna aliquyam erat, sed diam voluptua. At vero eos et accusam et justo duo dolores et ea rebum. Stet clita kasd gubergren, no sea takima Lorem

orem ipsum dolor sit amet, consetetur sadipscing elitr, sed diam nonumy eirmod tempor invidunt ut labore et dolore magna aliquyam erat, sed diam voluptua. At vero eos et accusam et justo duo dolores et ea rebum. Stet clita kasd gubergren, no sea takima Lorem

orem ipsum dolor sit amet, consetetur sadipscing elitr, sed diam nonumy eirmod tempor invidunt ut labore et dolore magna aliquyam erat, sed diam voluptua. At vero eos et accusam et justo duo dolores et ea rebum. Stet clita kasd gubergren, no sea takima Lorem

orem ipsum dolor sit amet, consetetur sadipscing elitr, sed diam nonumy eirmod tempor invidunt ut labore et dolore magna aliquyam erat, sed diam voluptua. At vero eos et accusam et justo duo dolores et ea rebum. Stet clita kasd gubergren, no sea takima Lorem

orem ipsum dolor sit amet, consetetur sadipscing elitr, sed diam nonumy eirmod tempor invidunt ut labore et dolore magna aliquyam erat, sed diam voluptua. At vero eos et accusam et justo duo dolores et ea rebum. Stet clita kasd gubergren, no sea takima Lorem

orem ipsum dolor sit amet, consetetur sadipscing elitr, sed diam nonumy eirmod tempor invidunt ut labore et dolore magna aliquyam erat, sed diam voluptua. At vero eos et accusam et justo duo dolores et ea rebum. Stet clita kasd gubergren, no sea takima Lorem

orem ipsum dolor sit amet, consetetur sadipscing elitr, sed diam nonumy eirmod tempor invidunt ut labore et dolore magna aliquyam erat, sed diam voluptua. At vero eos et accusam et justo duo dolores et ea rebum. Stet clita kasd gubergren, no sea takima Lorem

orem ipsum dolor sit amet, consetetur sadipscing elitr, sed diam nonumy eirmod tempor invidunt ut labore et dolore magna aliquyam erat, sed diam voluptua. At vero eos et accusam et justo duo dolores et ea rebum. Stet clita kasd gubergren, no sea takima Lorem

orem ipsum dolor sit amet, consetetur sadipscing elitr, sed diam nonumy eirmod tempor invidunt ut labore et dolore magna aliquyam erat, sed diam voluptua. At vero eos et accusam et justo duo dolores et ea rebum. Stet clita kasd gubergren, no sea takima Lorem

orem ipsum dolor sit amet, consetetur sadipscing elitr, sed diam nonumy eirmod tempor invidunt ut labore et dolore magna aliquyam erat, sed diam voluptua. At vero eos et accusam et justo duo dolores et ea rebum. Stet clita kasd gubergren, no sea takima Lorem

orem ipsum dolor sit amet, consetetur sadipscing elitr, sed diam nonumy eirmod tempor invidunt ut labore et dolore magna aliquyam erat, sed diam voluptua. At vero eos et accusam et justo duo dolores et ea rebum. Stet clita kasd gubergren, no sea takima Lorem

orem ipsum dolor amet, consetetur sadipscing elitr, sed diam nonumy eirmod tempor invidunt ut labore et dolore magna aliquyam erat, sed diam voluptua. At vero eos et accusam et justo duo dolores et ea rebum. Stet clita kasd gubergren, no sea takima Lorem

orem ipsum dolor sit amet, consetetur sadipscing elitr, sed diam nonumy eirmod tempor invidunt ut labore et dolore magna aliquyam erat, sed diam voluptua. At vero eos et accusam et justo duo dolores et ea rebum. Stet clita kasd gubergren, no sea takima Lorem

INITIAL CAPS #2

Agricola ipsum pro dolor sit amet, ire consetetur sadipscing elitr, sed diam nonumy eirmod tempor invidunt ut labore et dolore magna aliquyam erat, sed diam voluptua. At vero eos et accusam et justo duo dolores et ea rebum. Stet clita kasd gubergren, no sea takima Lorem ipsum dolor sit amet, consetetur sadipscing elitr, sed diam nonumy eirmod tempor invidunt ut labore et dolore magna aliquyam erat, sed diam voluptua. At vero eos et accusam et justo duo dolores et ea rebum. Stet clita kasd gubergren, no sea takima Lorem ipsum dolor sit amet, consetetur sadipscing

Sabula ipsum dolor sit amet, consetetur sadipscing elitr, sed diam nonumy eirmod tempor invidunt ut labore et dolore magna aliquyam erat, sed diam voluptua. At vero eos et accusam et justo duo dolores et ea rebum. Stet clita kasd gubergren, no sea takima Lorem ipsum dolor sit amet, consetetur sadipscing elitr, sed diam nonumy eirmod tempor invidunt ut labore et dolore magna aliquyam erat, sed diam voluptua. At vero eos et accusam et justo duo dolores et ea rebum. Stet clita kasd gubergren, no sea taki-

f abula ipsum dolor sit amet, consetetur sadipscing elitr, sed diam nonumy eirmod tempor invidunt ut labore et dol ore magna ali qu ya erat, sed di am voluptua. At vero eos et acc usam et justo duo dol

 A mbula per ipsum dolor sit amet, consetetur sadipscing elitr, sed diam nonumy eirmod tempor invidunt ut labore et dolore magna aliquyam erat, sed diam voluptua. At vero eos et accusam et justo duo dolores et ea rebum. Stet clita kasd gubergren, no sea takima Lorem ipsum dolor sit amet, consetetur sadipscing

M agna ipsum dolor sit amet, consetetur sadipscing elitr, sed diam nonumy eirmod tempor invidunt ut labore et dolore magna aliquyam erat, sed diam voluptua. At vero eos et accusam et justo duo dolores et ea rebum. Stet clita

 it amet ipsum dolor sit amet, conse tetur sadipscing elitr, sed diamol non umy eimod te mor invidunt ut labore et dolore magna aliquyam erat, sed dia mai oltua. At vero eos et ac cusam et just olamina duo dolores et ea reburim. Stet clita kloasd

 R ex et m ipsum dolor sit amet, consetetur sadipscing elitr, sed diam nonumy eirmod tempor invidunt ut labore et dolore magna aliquyam erat, sed diam voluptua. At vero eos et accusam et justo duo dolores et ea rebum. Stet clita kasd gubergren, no sea takima Lorem ipsum dolor sit amet, consetetur sadipscing elitr, sed diam nonumy eirmod tempor invidunt

W ippo plus maior apud ex Lorem ipsum dolor sit a dolor sit amet, scing elitr, sed diam nonumy eirmod tempor invidunt ut labore et dolore magna aliquyam erat, sed diam voluptua. At vero eos et accusam et justo duo dolores et ea rebum. Stetclita kasd gubergren, no sea takima Lorem ipsum dolor sit amet, consetetur sadipscing elitr,

S anctus ipsum dolor sit amet, con- setetur sadipscing elitr, sed diam non- umy eirmod tempor invidunt ut labore et dolore magna aliquyam erat, sed diam voluptua. At vero eos et accusam et justo duo dolores et ea rebum. Stet clita kasd gubergren, no sea taki- ma Lorem ipsum dolor sit amet, consetetur sadipscing elitr, sed diam nonumy eirmod tempor invidunt ut labore et dolore magna aliquyam erat, sed diam

RADICAL INITIAL CAPS

L orem ipsum dolor amet, elitr, invit ut olore. Lorem ipsum dolor amet, elitr, ut opus dolore"

"Lorem ipsem dolor sit amet nunc pro vivit grex nihilne te aus nocturum paresidium per palatii sunt."

"Lorem ipsum dolor sit amet, con- setetur sadipscing elitr lorem ipsum dolor sit amet."

"Lorem ipsum dolor sit amet, consetetur sadipscing elit."

"Lorem ipsum dolor sit amet, consetetur sad- ipscing elitr, diam nonumy invidunt semi."

"Lorem ipsem dolor sit amet effyu."

PULL QUOTE SYSTEMS #1

ORDERING
INFORMATION

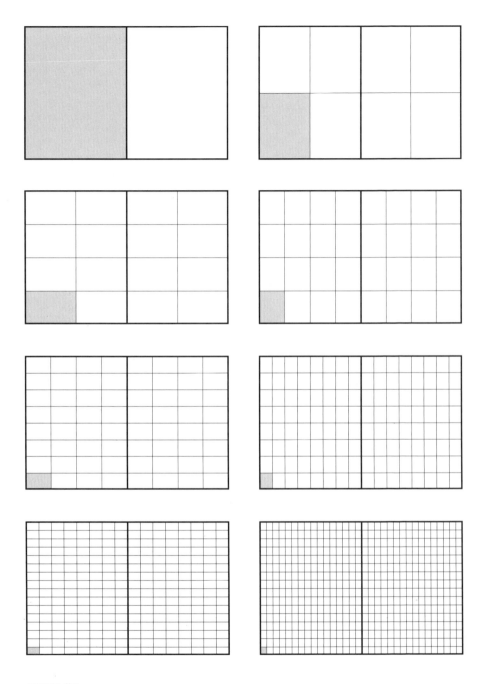

GRIDS #1

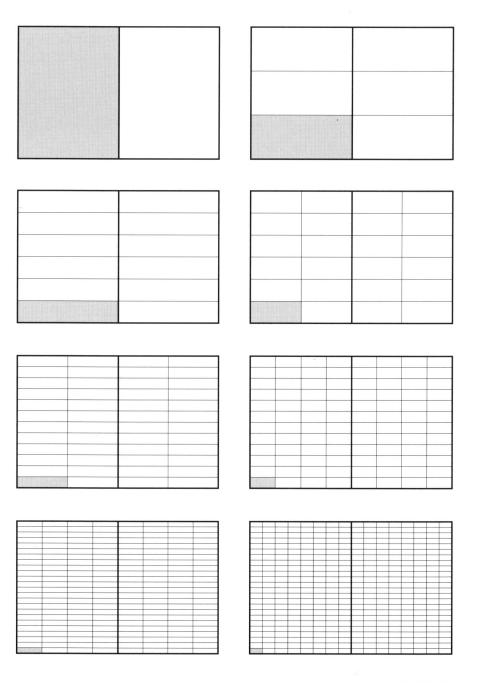

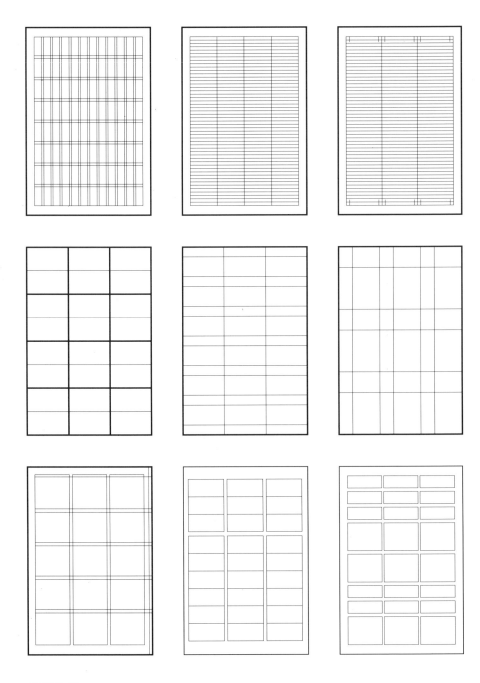

GRIDS #3

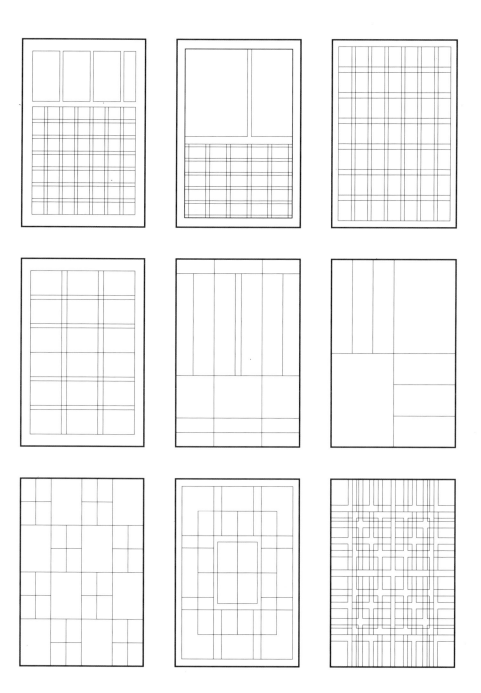

ORDERING INFORMATION

ESTABLISHING HIERARCHY WITH GRAY TONES

ZOLT SERVUM ERA

Ti
Pablum
Hero

Lorem ipsum dol or sit amet, cons tetur sadipsing e litr, sed diam no nermod tempori nvidunt ut labore et dolore magna erat. Stet clita k asd, no sea takm ant sanctus est. Atvero eos et ac cusam et justo d uo et ea rebum.

Lorem ipsum dol or sit amet, cons tetur sadipsing e litr, sed diam no nermod tempori nvidunt ut labore et dolore magna erat. Stet clita k asd, no sea takm ant sanctus est. Atvero eos et ac cusam et justo d uo et ea rebum.

ZOLT SERVUM ERA

Ti
Pablum
Hero

Lorem ipsum dol or sit amet, cons tetur sadipsing e litr, sed diam no nermod tempori nvidunt ut labore et dolore magna erat. Stet clita k asd, no sea takm ant sanctus est. Atvero eos et ac cusam et justo d uo et ea rebum.

Lorem ipsum dol or sit amet, cons tetur sadipsing e litr, sed diam no nermod tempori nvidunt ut labore et dolore magna erat. Stet clita k asd, no sea takm ant sanctus est. Atvero eos et ac cusam et justo d uo et ea rebum.

ZOLT SERVUM ERA

Ti
Pablum
Hero

Lorem ipsum dol or sit amet, cons tetur sadipsing e litr, sed diam no nermod tempori nvidunt ut labore et dolore magna erat. Stet clita k asd, no sea takm ant sanctus est. Atvero eos et ac cusam et justo d uo et ea rebum.

Lorem ipsum dol or sit amet, cons tetur sadipsing e litr, sed diam no nermod tempori nvidunt ut labore et dolore magna erat. Stet clita k asd, no sea takm ant sanctus est. Atvero eos et ac cusam et justo d uo et ea rebum.

ZOLT SERVUM ERA

Ti
Pablum
Hero

Lorem ipsum dol or sit amet, cons tetur sadipsing e litr, sed diam no nermod tempori nvidunt ut labore et dolore magna erat. Stet clita k asd, no sea takm ant sanctus est. Atvero eos et ac cusam et justo d uo et ea rebum.

Lorem ipsum dol or sit amet, cons tetur sadipsing e litr, sed diam no nermod tempori nvidunt ut labore et dolore magna erat. Stet clita k asd, no sea takm ant sanctus est. Atvero eos et ac cusam et justo d uo et ea rebum.

ZOLT SERVUM ERA

Ti
Pablum
Hero

Lorem ipsum dol or sit amet, cons tetur sadipsing e litr, sed diam no nermod tempori nvidunt ut labore et dolore magna erat. Stet clita k asd, no sea takm ant sanctus est. Atvero eos et ac cusam et justo d uo et ea rebum.

Lorem ipsum dol or sit amet, cons tetur sadipsing e litr, sed diam no nermod tempori nvidunt ut labore et dolore magna erat. Stet clita k asd, no sea takm ant sanctus est. Atvero eos et ac cusam et justo d uo et ea rebum.

ZOLT SERVUM ERA

Ti
Pablum
Hero

Lorem ipsum dol or sit amet, cons tetur sadipsing e litr, sed diam no nermod tempori nvidunt ut labore et dolore magna erat. Stet clita k asd, no sea takm ant sanctus est. Atvero eos et ac cusam et justo d uo et ea rebum.

Lorem ipsum dol or sit amet, cons tetur sadipsing e litr, sed diam no nermod tempori nvidunt ut labore et dolore magna erat. Stet clita k asd, no sea takm ant sanctus est. Atvero eos et ac cusam et justo d uo et ea rebum.

ZOLT SERVUM ERA

Ti
Pablum
Hero

Lorem ipsum dol or sit amet, cons tetur sadipsing e litr, sed diam no nermod tempori nvidunt ut labore et dolore magna erat. Stet clita k asd, no sea takm ant sanctus est. Atvero eos et ac cusam et justo d uo et ea rebum.

Lorem ipsum dol or sit amet, cons tetur sadipsing e litr, sed diam no nermod tempori nvidunt ut labore et dolore magna erat. Stet clita k asd, no sea takm ant sanctus est. Atvero eos et ac cusam et justo d uo et ea rebum.

ZOLT SERVUM ERA

Ti
Pablum
Hero

Lorem ipsum dol or sit amet, cons tetur sadipsing e litr, sed diam no nermod tempori nvidunt ut labore et dolore magna erat. Stet clita k asd, no sea takm ant sanctus est. Atvero eos et ac cusam et justo d uo et ea rebum.

Lorem ipsum dol or sit amet, cons tetur sadipsing e litr, sed diam no nermod tempori nvidunt ut labore et dolore magna erat. Stet clita k asd, no sea takm ant sanctus est. Atvero eos et ac cusam et justo d uo et ea rebum.

ZOLT SERVUM ERA

Ti
Pablum
Hero

Lorem ipsum dol or sit amet, cons tetur sadipsing e litr, sed diam no nermod tempori nvidunt ut labore et dolore magna erat. Stet clita k asd, no sea takm ant sanctus est. Atvero eos et ac cusam et justo d uo et ea rebum.

Lorem ipsum dol or sit amet, cons tetur sadipsing e litr, sed diam no nermod tempori nvidunt ut labore et dolore magna erat. Stet clita k asd, no sea takm ant sanctus est. Atvero eos et ac cusam et justo d uo et ea rebum.

HAIRLINE PLACEMENT VARIATIONS

Lorem ipsum dolor sit amet, consetetur sadipscing elitr, sed diam nonumy eirmod <u>tempor</u> invidunt ut labore et dolore magna aliquyam erat, sed diam voluptua. At vero eos et accusam et justo duo dolores et ea rebum. Stet clita kasd gubergren, no sea takimata <u>sanctus</u> est. Lorem ipsum dolor sit amet, consetetur sadipscing elitr, sed diam nonumy eirmod tempor invidunt ut labore et dolore magna

Lorem ipsum dolor sit amet, **consetetur** sadipscing elitr, sed diam nonumy eirmod tempor invidunt ut labore et dolore magna aliquyam erat, sed diam voluptua. At vero eos et accusam et **justo** duo dolores et ea rebum. Stet clita kasd gubergren, no sea takimata sanctus est. Lorem ipsum dolor sit amet, **consetetur** sadipscing elitr, sed diam nonumy eirmod tempor invidunt ut

Lorem ipsum dolor sit amet, consetetur sadipscing elitr, sed diam nonumy eirmod TEMPOR invidunt ut labore et dolore magna aliquyam erat, sed diam voluptua. At vero eos et accusam et justo duo dolores et ea rebum. Stet clita kasd gubergren, no sea TAKIMATA sanctus est. Lorem ipsum dolor sit amet, consetetur sadipscing elitr, sed diam nonumy eirmod tempor invidunt ut labore et dolore magna

Lorem ipsum dolor sit amet, consetetur sadipscing elitr, sed diam nonumy eirmod tempor invidunt ut labore et dolore magna aliquyam erat, sed diam voluptua. At vero eos et accusam et justo duo dolores et ea rebum. Stet clita kasd gubergren, no sea takimata sanctus est. Lorem ipsum dolor sit amet, consetetur sadipscing elitr, sed diam nonumy eirmod tempor invidunt ut labore et dolore magna

Lorem ipsum dolor sit amet, consetetur sadipscing elitr, sed diam nonumy eirmod tempor invidunt ut labore et dolore magna aliquyam erat, sed diam **voluptua.** At vero eos et accusam et justo duo dolores et ea rebum. Stet clita kasd gubergren, no sea takimata sanctus est. Lorem ipsum dolor sit amet, consetetur sadipscing elitr, sed diam nonumy eirmod tempor **invidunt** ut labore et dolore magna

Lorem ipsum dolor sit amet, consetetur sadipscing elitr, sed diam nonumy eirmod tempor invidunt ut labore et dolore magna aliquyam erat, sed diam voluptua. At vero eos et accusam et justo duo dolores et ea rebum. Stet clita kasd gubergren, no sea takimata sanctus est. Lorem ipsum dolor sit amet, consetetur sadipscing elitr, sed diam nonumy eirmod tempor invidunt ut labore et dolore magna

Lorem ipsum dolor sit amet, consetetur sadipscing elitr, sed diam nonumy eirmod tempor invidunt ut labore et dolore magna aliquyam erat, sed diam voluptua. At vero eos et accusam et justo duo dolores et ea rebum. Stet clita kasd gubergren, no sea takimata sanctus est. Lorem ipsum dolor sit amet, consetetur sadipscing elitr, sed diam nonumy eirmod tempor invidunt ut labore et dolore magna

Lorem ipsum dolor sit amet, consetetur sadipscing elitr, sed diam nonumy eirmod tempor invidunt ut labore et dolore magna aliquyam erat, sed diam voluptua. At vero eos et accusam et justo duo dolores et ea rebum. Stet clita kasd gubergren, no sea takimata sanctus est. Lorem ipsum dolor sit amet, consetetur sadipscing elitr, sed diam nonumy eirmod tempor invidunt ut labore et dolore

Lorem ipsum dolor sit amet, consetetur sadipscing elitr, sed diam nonumy eirmod tempor invidunt ut labore et dolore magna aliquyam erat, sed diam voluptua. At vero eos et accusam et **AMET** duo dolores et ea rebum. Stet clita kasd gubergren, no sea takimata sanctus est. Lorem ipsum dolor sit, consetetur sadipscing elitr, sed diam nonumy eirmod tempor invidunt ut labore et dolore magna aliquyam

HIGHLIGHTING ELEMENTS IN A PARAGRAPH

HARLSY

Mm dolor sit amet idipsing sed dia ipor invidunt ut agna erat. Stet c i takmant sanctu

Atvero eos et accu invidunt

Lorem ipsum dolor sit amet

Lorem ipsum dolor sit amet

constetur sadipsing sed dia

nermod tempor invidunt ut

et dolore magna erat. Stet c

kasd, no sea takmant sanctu

TY GORLI FERBIS

HARLSY

TY GORLI FERBIS

Trem ipsum dolor sit amet, constetur sadipsing sed nermod tempor invidunt ut labore et dolore magna er; kasd, no sea takmant sanctus est. Atvero eos et accu i Lorem ipsum dol ur sadipsing sed nermod tempor in dolore magna er; kasd, no sea takn vero eos et accu i Lorem ipsum dol ur sadipsing sed nermod tempor in dolore magna er; kasd, no sea takn vero eos et accu i Lorem ipsum dolor sit amet, constetur sadipsing sed nermod tempor invidunt ut labore et dolore magna er; kasd, no sea takmant sanctus est. Atvero eos et accu i

HARLSY

Sorem ipsum dolor si constetur sadipsing nermod tempor invi et dolore magna erat kasd, no sea takman Atvero eos et accu i Lorem ipsum dolor Lorem ipsum dolor constetur sadipsing nermod tempor invi et dolore magna erat kasd, no sea Atvero eos c Lorem ipsum

Lorem ipsum dolor constetur sadipsing nermod tempor invi et dolore magna erat kasd, no sea takman Atvero eos et accu i Lorem ipsum dolor Lorem ipsum dolor constetur sadipsing nermod tempor invi et dolore magna erat kasd, no sea takman o sea takman i eos et accu i i ipsum dolor

TY GORLI FERBIS

HARLSY

Mm dolor idipsing ipor invi agna erat i takman Atvero eos et accu i Lorem ipsum dolor Lorem ipsum dolor constetur sadipsing nermod tempor invi et dolore magna erat kasd, no sea takman Atvero eos et accu i Lorem ipsum dolor Lorem ipsum dolor constetur sadipsing nermod tempor invi et dolore magna erat kasd, no sea takman Atvero eos et accu i Lorem ipsum dolor

Ty Gorli Ferbis

TY GORLI FERBIS

Tdolor sit amet, constetur sadipsing sed diam no nermod tempor invidunt ut labore et dolore magna erat. Stet clita kasd, no sea takmant sanctus est. Atvero eos et accu invidunt ut. Lorem ipsum dolor sit amet.

Ty Gorli Ferbis

T:m ipsum dolor sit amet, constetur sadipsing sed diam no nermod tempor invidunt ut labore et dolore magna erat. Stet clita kasd, no sea takmant sanctus est. Atvero eos et accu invidunt ut. Lorem ipsum dolor sit amet.

TY GORLI FERBIS

Sipsum dolor sit amet, ir sadipsing sed diam no tempor invidunt ut labore magna erat. Stet clita kasd, no sea takmant sanctus est. Atvero eos et accu invidunt ut. Lorem ipsum dolor sit amet.

TY GORLI FERBIS

HARLSY

TY GORLI FERBIS

Sipsum dolor sit constetur sadipsing sed nermod tempor invidunt ut et dolore magna erat. Stet kasd, no sea takmant sanctus Atvero eos et accu invidunt Lorem ipsum dolor sit amet.

MAGAZINE ARTICLE OPENING PAGE CASE STUDY #1

KAHN NO KAHN

Lorem ipsum Erat vivatar valor ritko a non plurala Nostro fugit. gna erat. Stet clita kasdlaboreet dolore magna erat, sit amet, constetur sadLorem ipsum dolor sit am rmod tempori nvidunt ditr, sed diam no nermod t

diam no nermod t ooreet dolore magna era orem ipsum dolor sit am tr, sed diam no nermod i iboreet dolore magna era orem ipsum dolor sit am tr, sed diam no nermod t

T A L V
A O A L
O R L O
E E O R
M M R

Lorem ipsumsit am constetur.

Erat vivatar valor non plura.

Nostro fugit edicio con fama.

KAHN ON KAHN

i nvidunt ditr, sed (no nermod tempori n
clita kasdlaboreet re magna erat. Stet cli
istetur sadLorem ip i dolor sit amet, conste
i nvidunt ditr, sed (no nermod tempori n
clita kasdlaboreet re magna erat. Stet cli
istetur sadLorem ip i dolor sit amet, conste
i nvidunt ditr, sed (i dolor sit amet, conste
clita kasdlaboreet **TA LOREM VALO**

KAHN

Lorem ipsum amet const. Erat vivatar non plura.

erat. Stet clit: amet, constet **ON**
nermod tempori nv
nagna erat. Stet clit:
lor sit amet, constet
nermod tempori nv
nagna erat. Stet clit:
lor sit amet, constet
nermod tempori nv
nagna erat. Stet clit:

KAHN

.orem ipsum dolor sit am
tr, sed diam no nermod t
iboreet dolore magna era
.orem ipsum dolor sit am
tr, sed diam no nermod t
iboreet dolore magna era
.orem ipsum dolor sit am
tr, sed diam no nermod t
iboreet dolore magna era
.orem ipsum dolor sit am
tr, sed diam no nermod t
iboreet dolore magna era
.orem ipsum dolor sit am

Ta Lorem Valo

Lorem ipsumsit amet constetur. Nostro fugit edic con fama. Erat

'm ipsum dolor sit : **KAHN**
sed diam no nermo (
isdlaboreet dolore magna (
iadLorem ipsum dolor sit : **ON** | TA LOREM VALO
nt ditr, sed diam no nermo
isdlaboreet dolore magna (
iadLorem ipsum dolor sit : **KAHN**
nt ditr, sed diam no nermo
isdlaboreet dolore magna (

KAHN ᴺₒ KAHN

Lorem ipsumsit amet constetur. Erat vivatar valor non plura. Nostro fugit edicio con fama.

oreet dolore mag erat. Stet clita kasdlat
'em ipsum dolor amet, constetur sadLo
it ditr, sed diam no nei id tempori nvidunt ditr
isdlaboreet dolore maj erat. Stet clita kasdlat
adLorem ipsum dolor amet, constetur sadLo
it ditr, sed diam **Ta** ori nvidunt ditr
isdlaboreet dol **Lorem Valo** et clita kasdlat

Erat vivatar valorum non plura. Lorem ipsumsit amet constetur. Nostro fugit edic con fama. Erat vivatar valorum.

KAHN
—
ON
—
KAHN

TA
LOREM
VALO

tet clita kasdlabori
constetur sadLorer
pori nvidunt ditr, si
ia erat. Stet clita kasdlabori
it amet, constetur sadLorer
nod tempori nvidunt ditr, si
ia erat. Stet clita kasdlabori
it amet, constetur sadLorer
nod tempori nvidunt ditr, si
ia erat. Stet clita kasdlabori
it amet, constetur sadLorer
nod tempori nvidunt ditr, si
ia erat. Stet clita kasdlabori
it amet, constetur sadLorer
nod tempori nvidunt ditr, si
ia erat. Stet clita kasdlabori

KAHN

Ta
Lorem
Valo

NO

Lorem ipsumsit Erat vivatar valor rit non plura Nostro fugit. or sit amet, const iermod tempori i ire magna erat. Stet cl n dolor sit amet i n no nermod tempori i ire magna erat. Stet cl n dolor sit amet, consi

KAHN

KAHN ON KAHN

Lorem ipsumsi. Erat vivatar. VIVA NABISCO

d tempori nvidunt ditr, sed
gna erat. Stet clita kasdlaboree
sit amet, constetur sadLorem
rmod tempori nvidunt ditr, sed
gna erat. Stet clita kasdlaboree
sit amet, constetur sadLorem
rmod tempori nvidunt ditr, sed
gna erat. Stet clita kasdlaboree
sit amet, constetur sadLorem
rmod tempori nvidunt ditr, sed
gna erat. Stet clita kasdlaboree
sit amet, constetur sadLorem

Lorem ipsum sit amet constetur. Erat vivatar valor non plura. Nostro fugit edicio con.

KAHN
ON
KAHN

asdlaboreet dolore magna erat. Stet cli
sadLorem ipsum dolor sit amet, conste
tet clita kasdlaboreet dolore magna erat. Stet
constetur sadLorem ipsum dolor sit amet. Stet cli
pori nvidunt ditr, sed diam no nermod tempori n
tet clita kasdlaboreet dolore magna erat. Stet
constetur sadLorem ipsum dolor sit amet, conste
pori nvidunt ditr, sed diam no nermod tempori n
tet clita kasdlaboreet dolore magna erat. Stet cli
constetur sadLorem ipsum dolor sit amet, conste

Ta
Lorem Valo

MAGAZINE ARTICLE OPENING PAGE CASE STUDY #2

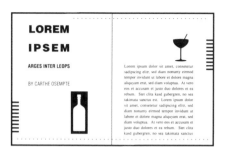

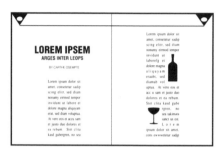

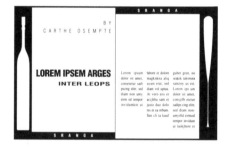

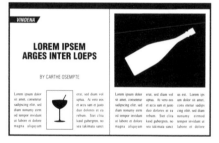

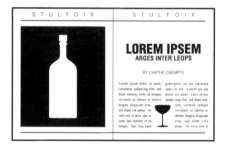

MAGAZINE OPENING PAGE CASE STUDY #4

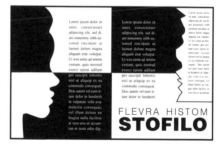

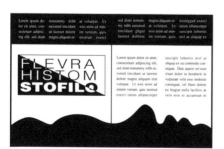

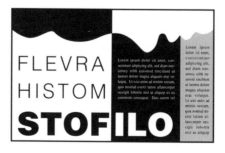

ZOTEGA
LOREM IPSEM DOLOR SIT AMET

m dolor sit amet, constetur sadLoren
m no nermod tempori nvidunt ditr, se
lore magna erat. Stet clita kasdlabore
m dolor sit amet, constetur sadLoren
m no nermod tempori nvidunt ditr, sc
lore magna erat. Stet clita kasdlabor

SPORPH
LOREM IPSEM DOLOR SIT AMET

.orem ipsum dolor sit amet, constetu
itr, sed diam no nermod tempori nvic
aboreet dolore magna erat. Stet clita
.orem ipsum dolor sit amet, constetu
itr, sed diam no nermod tempori nvic
aboreet dolore magna erat. Stet clita

HALKE
LOREM IPSEM DOLOR SIT AMET

.stetur sadLorem ipsum dolor sit ame
i nvidunt ditr, sed diam no nermod te
clita kasdlaboreet dolore magna erat.
.stetur sadLorem ipsum dolor sit ame
i nvidunt ditr, sed diam no nermod te
clita kasdlaboreet dolore magna erat.

OSNEG
LOREM IPSEM DOLOR SIT AMET

m dolor sit amet, constetur sadLoren
m no nermod tempori nvidunt ditr, se
lore magna erat. Stet clita kasdlabore
m dolor sit amet, constetur sadLoren
m no nermod tempori nvidunt ditr, sc
lore magna erat. Stet clita kasdlabor

AELMORST
LOREM IPSEM DOLOR SIT AMET

itr, sed diam no nermod tempori nvic
aboreet dolore magna erat. Stet clita
.orem ipsum dolor sit amet, constetu
itr, sed diam no nermod tempori nvic
aboreet dolore magna erat. Stet clita
.orem ipsum dolor sit amet, constetu

LOREM IPSEM DOLOR SIT

LEOMOR

SARGEIT
LOREM IPSEM DOLOR SIT AMET

.et dolore magna erat. Stet .
rem ipsum dolor sit amet, conste.
ditr, sed diam no nermod tempori nvidu.
.asdlaboreet dolore magna erat. Stet clita kaso.

BURAMO
LOREM IPSEM DOLOR SIT AMET

clita kasdlaboreet dolore magna erat
.stetur sadLorem ipsum dolor sit ame
nvidunt ditr, sed diam no nermod te
a kasdlaboreet dolore magna e
sadLorem ipsum dolor sit
ir, sed diam no

SBOR
LOREM IPSEM
DOLOR SIT
AMET

rem ipsum do
r, sed diam no
ooreet dolore i
rem ipsum do
r, sed diam no
ooreet dolore i
rem ipsum do
r, sed diam no
ooreet dolore i
rem ipsum do

ENID
LOREM IPSEM
DOLOR SIT
AMET

20% sadLorer
nt ditr, w
30% sadLorer
nt ditr, se
asdlabor
40% sadLorer
nt ditr, se
asdlabor
50% asdlabor
sadLorer

STUG
LOREM IPSEM
DOLOR SIT
AMET

amet, constetur sa
d tempori nvidunt
erat. Stet clita kas
amet, constetur s
d tempori nvidi
erat. Stet clita
amet, consteti
d tempori nvid
erat. Stet clita
d tempori nvid
erat. Stet clita
amet, consteti

BENEDECAT — PERIESUM

BENEDECAT	PERIESUM
3 Goram titual / pesca solid bat / fili jumbo gotch	**9** Horma seka blo / eta maya to / flacid bongo
4 Horma seka blo / eta maya to / flacid bongo	**10** Tapered not skin / fast and bulbous / paleatonic soda
5 Doro stupo sit / sela blo may / fissure amet	**11** Shipa fuls garoana / demi monde surni / tiva lecture bent
6 Martian playtime / gringo maroon / golam sekis ta	**12** Goram titual / pesca solid bat / fili jumbo gotch
7 Shipa fuls garoana / demi monde surni / tiva lecture bent	**13** Martian playtime / gringo maroon / golam sekis ta
8 Tapered not skin / fast and bulbous / paleatonic soda	**14** Doro stupo sit / sela blo may / fissure amet

1 Goram titual / pesca solid bat / fili jumbo gotch	Horma seka blo / eta maya to / flacid bongo	**23**
3 Horma seka / eta maya to / flacid bongo	Tapered not skin / fast and bulbo / paleatonic sod	**27**
6 Doro stupo sit / sela blo may / fissure amet	Shipa fuls ga / demi monde s / tiva lecture be	**30**
8 Martian playt / gringo maroon / golam sekis ta	Goram titual / pesca solid bat / fili jumbo go	**31**
10 Shipa fuls garo / demi monde sur / tiva lecture ben	Martian playt / gringo maroon / golam sekis ta	**32**
11 Tapered not sk / fast and bulbo / paleatonic sod	Doro stupo sit / sela blo may / fissure amet	**40**

SERL		YAWNA	
Horma seka blo / eta maya to / flacid bongo	**1**	Goram titual / pesca solid bat / fili jumbo gotch	**6**
ARDEN		**FENDIRE**	
Tapered not sk / fast and bulbo / paleatonic sod	**2**	Horma seka blo / eta maya to / flacid bongo	**7**
ZAOS		**PARTHAS**	
Shipa fuls ga / demi monde s / tiva lecture be	**3**	Doro stupo sit / sela blo may / fissure amet	**8**
PYNED		**EIKMORE**	
Goram titual / pesca solid bat / fili jumbo go	**4**	Martian play / gringo maroon / golam sekis ta	**9**
FRANDL		**SWITHE**	
Lorem ipsum i / dolor sit amet, / consetetur sed	**5**	Shipa fuls gar / demi monde s / tiva lecture b	**10**

Lorem	1
ipsem	2
dolor	3
sit amet	4
amera	5
opici	6
tye rot	7
areans	8

1	Omnia
2	Scio
3	Arent
4	Lorem
5	Ipso
6	Enim
7	Quid
8	Tetra
9	Bonus

Index ipsem profundicat ut curly	1
Shmendrik ipsem profundicat ut	2
Mala kala bu ipsem profundicat ut	6
Kora sora mora tek profundiam	17
Rama jama fafsem profundiam	23
Jora mora tora sora bora gora	28
Mele tele bele fewle rele helee	34
Simi mimi nimi timi gogo fofo	38

STUGTHID

1	fili jumbo gotch / pesca solid bat / Goram titual	**6**
2	flacid bongo / eta maya to / Horma seka blo	**10**
3	fissure amet / sela blo may / Doro stupo sit	**13**
4	golam sekis ta / gringo maroon / Martian play	**26**
5	Lorem ipsum i / consetetur sed / dolor sit amet,	**41**

Ver mera pubela	**1**	korky annetete er
Sic sit amet chuk	**2**	sela dela mealo
Gary sosnik fela ji	**3**	amplissimus videns
Homo sukus phallus	**4**	jorma kakoan fla
Tori sit kora bella	**5**	sorti werdo
Jorma faloma bi	**6**	stimi nini bamb
An vero vir publius	**7**	horticulture stew

1	Lorem ipsm dolor sit amet, consetetur
2	sadipscig elitr, sed diam
3	nonum eirmod tempor invidunt
4	ut labre et dolore magna aliquyam
5	erat,sed diam voluptua.
6	At vro eos et accusam et justo
7	du dolores et ea rebum. Stet clita kasd

Barium enema ko — 1 — Horma jorma falana toto kipper stiffen wen arosal holior goti vera storamus telecon sit

Jortle fissure — 6 — Artis ipsum agricola dolor sit amet, publico quo amor vincit omnia libres ruber lettera

Ferros oxide — 10 — Mackerel iunde agricola dolor sit amet, publico quo amor vincit omnia ex libres ruber lettera

Pisson darich — 18 — Brazen gora homofiliac degeritoloan fofof docatur were edaxical bolimic

Senatus haec inte — 20 — Lorem ipsum agricola dolor sit amet, publico quo amor vincit omnia ex ruber lettera

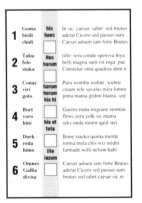

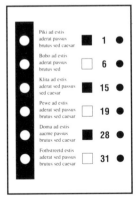

1	KOALA BLUNAB dolor sit amet, Lorem ipsum i	7	GARI ZOZNIK dolor sit amet, Lorem ipsum i
2	QUARK SPRESS dolor sit amet, Lorem ipsum i	8	ZANDI LAINE dolor sit amet, Lorem ipsum i
3	FERIC AHZED dolor sit amet, Lorem ipsum i	9	MMONA PIZA dolor sit amet, Lorem ipsum i
4	BLINI MAYO dolor sit amet, Lorem ipsum i	10	HONOR STET dolor sit amet, Lorem ipsum i
5	CUMMA ONME dolor sit amet, Lorem ipsum i	11	GORA PENDIS dolor sit amet, Lorem ipsum i
6	BORKU SOMM dolor sit amet, Lorem ipsum i	12	SEMPER NIHILNE dolor sit amet, Lorem ipsum i

CATALOGING SYSTEMS #2

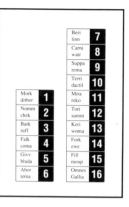

	Beri linn	**7**
	Carni watr	**8**
	Suppa rema	**9**
	Terri dactil	**10**
Mork dither **1**	Mira reko	**11**
Nomm chek **2**	Tori summ	**12**
Bark ruff **3**	Keri woma	**13**
Falk coma **4**	Fork ewe	**14**
Givv bluda **5**	Fill meup	**15**
Abor tema **6**	Omnes Gallia	**16**

HORACE MULTUSQUE IDERANT

SUM ES	**3**	Lorem ipsum dolor sit amet
EST SUM	**9**	Quo usque tandem abutere
ESTIS	**10**	Omnes Gallia divisa est in
SUM ES	**12**	Lorem ipsum dolor sit amet
EST SUM	**14**	Quo usque tandem abutere
ESTIS	**18**	Omnes Gallia divisa est in
SUM ES	**26**	Lorem ipsum dolor sit amet
EST SUM	**27**	Quo usque tandem abutere
ESTIS	**30**	Omnes Gallia divisa est in
SUM ES	**32**	Lorem ipsum dolor sit amet
EST SUM	**34**	Quo usque tandem abutere
ESTIS	**37**	Omnes Gallia divisa est in
SUM ES	**42**	Lorem ipsum dolor sit amet
EST SUM	**43**	Quo usque tandem abutere
ESTIS	**44**	Omnes Gallia divisa est in
SUM ES	**46**	Lorem ipsum dolor sit amet
EST SUM	**50**	Quo usque tandem abutere

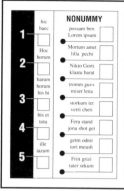

NONUMMY

1 — hic haec — possum ben. Lorem ipsum

Hoc horum — Mortum amet lilla pechi

2 — Nikto Gorti klaatu barat

harum horum his hi — tromm guvv miser lena

3 — storkum tet verri cheri

his et tota — Fera stand jona shot get

4 — ille iazum — getm odnit tori meush

5 — Friit grizi tater sekum

STET em ipso sit amet, conse sadipscing elir, diam nonumy od tempor invi ut labore etnae magna aliquat erat, sed diam involuptuarum.

Lorem ipsum sit amet, sascing elidiam.

STET em ipso sit amet, conse sadipscing elir, diam nonumy od tempor invi ut labore etnae magna aliquat erat, sed diam involuptuarum.

Lorem ipsum sit amet, corona siscing

STET em ipso sit amet, conse sadipscing elir, diam nonumy od tempor invi

STET em ipso sit amet, conse sadipscing elir, diam nonumy od tempor invi ut labore etnae magna aliquat erat, sed diam involuptuarum.

Lorem ipsum sit amet, sascing elidiam.

STET em ipso sit amet, conse sadipscing elir, diam nonumy od tempor invi

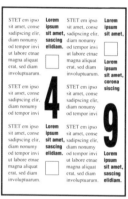

MULTUSQUE

1 — Barli em ipso sit amet, conse sadipscing elir, diam nonumy od tempor invi

O sa em ipso sit amet, conse sadipscing elir, diam nonumy od tempor invi

2 — Millet em ipso diam nonumy od tempor invi

P arte em ipso diam nonumy od tempor invi

3 — Soba em ipso sit amet, conse diam nonumy od tempor invi

R uber em ipso sit amet, conse diam nonumy od tempor invi

4 — Nutra em ipso sit amet, conse sadipscing elir, diam nonumy lorem em ipso sadipscing elir, diam nonumy od tempor invi

T ar em ipso sit amet, conse sadipscing elir, diam nonumy lorem em ipso sadipscing elir, diam nonumy od tempor invi

ULTUSQUE · MOVERUNT

- Lorem ipsum i dolor sit amet, consetetur sed ●
- Quo uc tandem abutere ilina pa tientia quam ●
- Lorem ipsum i dolor sit amet, consetetur sed ●
- Quo uc tandem abutere ilina pa tientia quam ●
- Lorem ipsum i dolor sit amet, consetetur sed ●

- ● Quo uc tandem abutere ilina pa tientia quam
- ● Lorem ipsum i dolor sit amet, consetetur sed
- ● Quo uc tandem abutere ilina pa tientia quam
- ● Lorem ipsum i dolor sit amet, consetetur sed
- ● Quo uc tandem abutere ilina pa tientia quam
- ● Lorem ipsum i dolor sit amet, consetetur sed

Lorem ipsum dolor sit amet benedecat humida sic quorum omnia

em ipso **1** et,conse cing elir, onumy conge por invi bi cingelir, eti **2** diames nonumy od temtopor invidunt. Lorftem em ipsore sit ayumet, conse sadipshacing elir, diartm nonumy **3** mpor invi ham ipsore ngvd elir, nonumy apor invide Lorem em ipso **4** sit amet, conse ing elir, numy atque por invi em ipoper

Lorem em ipso · sit amet, conse · sadipscing elir, · diam nonumy · od tempor invi · lorem em ipso · sadipscing elir, · Lorem em ipso · sit amet, conse · corona siscing · od tempor invi · Lorem em ipso · sit amet, conse · sadipscing elir, · od tempor invi · Lorem em ipso · sit amet, conse · diam nonumy · od tempor invi · lorem em ipso ·

em ipso ipsem dolor et, sit amet caeli bene cing elir, post mortem onumy por invi em ipso cingelir, diames nonumy equus od temtopor invi ranosa. Lorftem em ipso apsion sit ayum sadipshac diartm mpor invi ham ipso ngvd elir, pro sanctus nonumy pledsoe popsids Lorem em ipso caelo ing elir, numy por invi em ipso sit amet, conse schrifte.

☐ 1

PATIENTIA NOS? QUAM DIU ETIAM
FUROR ISTE TUUS NOS ELUDET? QUEM

☐ 2

FUROR ISTE TUUS NOS ELUDET? QUEM
FINEM SESE EFFRENATA? NIHILNE

☐ 3

FUROR ISTE TUUS NOS ELUDET? QUEM
FINEM S EFFRENATA? NIHILNE TE

em ipso ipsem dol et, sit amet caeli harporum denses

☐ 1 em ipso ipse cing elir, post mo

LOREM sit amecing elir, post mofo dol et, sit amet caeli harporum denses

☐ 2 em ipso ipse cing elir, post mo

em ipso ipsel, sit amecing elir, post mofo sanctus em ipso ipsem dol et, sit amet caeli harporum denses

☐ 3 em i **DOLOR** si cing elir, post mo

so apsen, sin amecing elir, post mofo sanctus o ipsem dol et amet caeli harporum denses

☐ 4 et, sit amicus lote cing elir, post mo

IPSEM sit amecing elir, post mofo sanctus dol et, sit amet caeli harporum denses

☐ 5 et, sit amicus cing elir, pos

so apsen, sin amecing elir, post mofo sanctus o ipsem dol et amet caeli harporum denses

☐ 6 et, si **SITEOR** cing em ipso ipset, sit amecing elir, post mofo sanctus

CATALOGING SYSTEMS #3

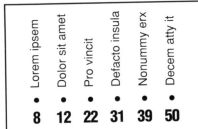

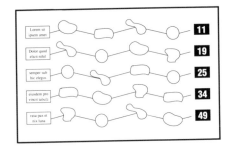

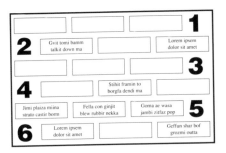

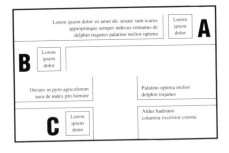

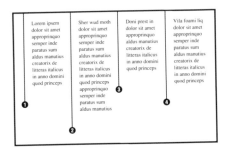

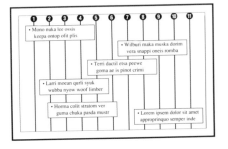

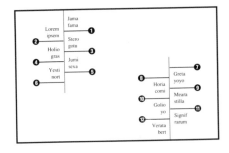

CATALOGING SYSTEMS #4

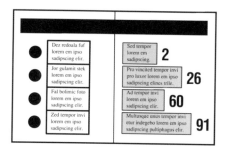

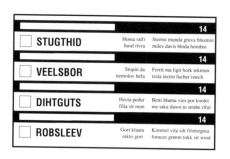

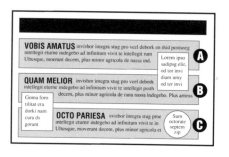

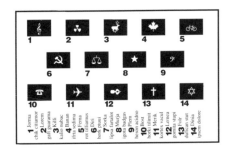

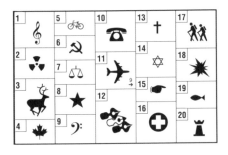

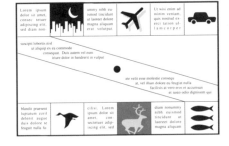

CATALOGING SYSTEMS WITH IMAGES #1

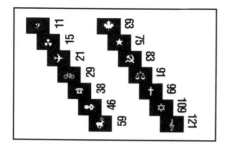

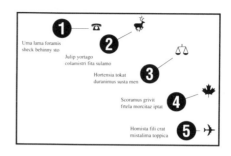

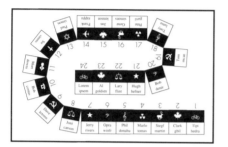

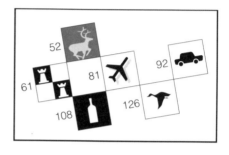

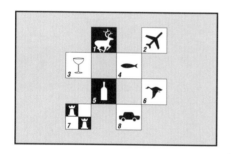

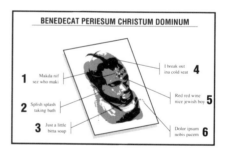

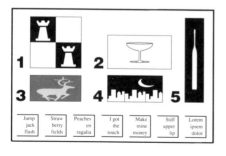

CATALOGING SYSTEMS WITH IMAGES #2

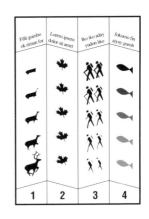

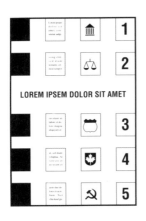

CATALOGING SYSTEMS WITH IMAGES #3

DIAGRAMMATIC LAYOUTS #1

Lorem ipsum dolor sit amet,
consetetur sadipscing elitr,
sed diam nonumy eirmod

Lorem ipsum dolor sit amet,
consetetur sadipscing elitr,
sed diam nonumy eirmod

Lorem ipsum
dolor sit amet
quo usque hic
intellegos hoc
arabasque et
benedecat his

Lorem ipsum
dolor sit amet
quo usque hic
intellegos hoc
arabasque et
benedecat his

DIAGRAMMATIC LAYOUTS #2

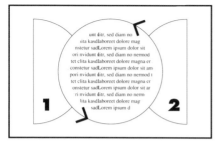

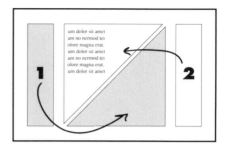

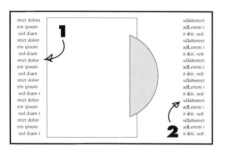

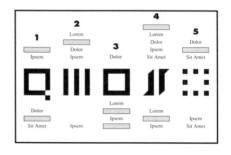

DIAGRAMMATIC LAYOUTS #3

5

PICTORIAL
CONSIDERATIONS

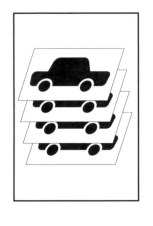
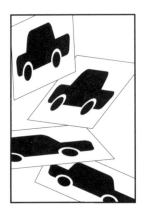

PLANES

H

Lorem ipsum dolor sit amet, consetetur sadipscing elitr, sed diam nonumy eirmod tempor invidunt ut labore et dolore magna aliquyam erat, sed diam voluptua. At vero eos et accusam et justo duo dolores et ea rebum. Stet clita kasd gubergren,

Nonumy eirmod tempor invidunt ut labore et dolore magna aliquyam erat, sed diam voluptua, sed diam voluptua. At vero eos et accusam et justo duo dolores et ea rebum. Stet clita kasd gubergren, no sea takimata clita kasd nother gofer

Lorem ipsum dolor sit amet, consetetur sadipscing elitr, sed diam nonumy eirmod tempor invidunt ut labore et dolore magna aliquyam erat, sed diam voluptua. At vero eos et accusam et justo duo dolores et ea rebum. Stet clita kasd gubergren, no sea takimata sanctus est. Lorem ipsum dolor sit amet, consetetur sadipscing elitr, sed diam nonumy eirmod tempor invidunt ut labore et dolore magna aliq uyam erat, sed diam voluptua. At vero eos et accusam et justo duo dolores e ea rebum. Stet clita kasd gubergren, no sea takimata sanctus est. Lorem ipsum

psum magna c stetur kasid dolor sit a scing elitr, sed diam nonu mod tempor invidunt ut lab olore magna aliquyam erat,s orem ipsum magna cum est. nstetur kasid dolor sit am ing elitr, sed diam no por invidua

LOREM IPSE DOLA DOLORSIT AMEM IN EO VIRI ETARE

Lorem ipsum dolor sit amet, consetetur sadipscing elitr, sed diam nonumy eirmod tempor invidunt ut labore et dolore magna aliquyam erat, sed diam voluptua. At vero eos et accusam et justo duo dolores et ea rebum. Stet clita kasd gubergren, no sea takimata sanctus est. Lorem ipsum dolor sit amet, consetetur sadipscing elitr, sed di am nonumy eirmod tempor invidunt ut labore et dolore magna aliquyam erat, sed diam voluptua. At vero eos et accusam et justo duo dolores et ea rebum. Stet clita kasd

Lorem ipsum dolor sit amet, consetetur sadipscing elitr, sed diam nonumy eirmod tempor invidunt ut labore et dolore magna aliquyam erat, sed di am voluptua. At vero eos et accusam et jus to duo dolores et ea rebum. Stet clita kasd gubergren, no sea takimata sanctus est. Lorem ipsum dolor sit amet, consetetur sadipscing elitr, sed diam nonumy eirmod tem por invidunt ut labore et dolore magna aliquyam erat, sed di am voluptua. At vero eos et accusam et jus

Plinchka fortag elitr, sed diam nonumy eirmod tempor invidunt ut labore et dolore magna aliquyam erat, sed diam voluptua. At vero eos et ac cusam et justo duo dolores et ea rebum. Stet clita kasd guber gren, no sea takimata sanctus est. Lorem ips um dolor sit amet, consetetur sadipscing elitr, sed diam non umy eirmod tempor invidunt ut dolore magna aliq uyam erat, sed diam voluptua. At vero eos et accusam et justo duo dolores et ea re

Lorem ipsum do lor sit amet, con setetur sadipscing elitr, sed diam nonumy eirmod tempor invidunt ut labore et dolore magna aliquyam erat, sed diam voluptua. At vero eos et accusam et justo duo dolores et ea rebum. Stet clita kasd gubergren, no sea taki mata sanctus est. Lorem ipsum do lor sit amet, con setetur sadipscing elitr, sed diam nonumy eirmod tempor invidunt ut

Scabby sadipscing elitr, sed diam nonumy eirmod tempor invidunt ut labore et dolore magna aliquyam erat, sed diam voluptua. At vero eos et accusam et justo duo dolores et ea rebum. Stet clita kasd guber gren, no sea taki mata sanctus est. Lorem ipsum do lor sit amet, con setetur sadipscing elitr, sed diam nonumy eirmod tempor invidunt ut labore et dolore magna aliquyam

Lorem ipsum dolor sit amet, consetetur sadipscing elit, sed diam nonumy eirmod tempor invidunt ut labore et dolore magna aliquyam erat, sed diam voluptua. At vero eos et accusam et justo duo dolores et ea rebum. Stet clita kasd gubergren, no sea takimata sanctus est. Lorem ipsum dolor sit amet, consetetur sadipscing elit, sed diam nonumy eirmod tempor invidunt ut labore et dolore magna aliquyam erat, sed diam voluptua. At vero eos et accusam et justo duo dolores et ea rebum. Lorem ipsum dolor sit amet, consetetur sadipscing elit, sed diam nonumy eirmod tempor invidunt ut la bore et dolore magna aliquyam erat, sed diam voluptua. At vero eos et accusam et justo duo dolores et ea rebum. Stet clita kasd gubergren, no sea takimata sanctus est. Lorem ipsum dolor sit amet, consetetur sadipsc ing elitr, sed diam nonumy eirmod tempor invidunt ut labore et dolore magna aliquyam erat, sed diam volup

Lorem ipsum dolor sit amet, consetetur sadipsc ing elitr, sed diam nonumy eirmod tempor in vidunt ut labore et dolore magna aliquyam erat, sed diam voluptua. At vero eos et accusam et justo duo dolores et ea rebum. Stet clita kasd gubergren, no sea takimata sanctus est. Lorem

Situ olor sit amet, consetetur sadipscing elitr, sed diam nonumy eirmod tempor invidunt ut la bore et dolore magna aliquyam erat, sed diam voluptua. At vero eos et accusam et justo duo dolores et ea rebum. Stet clita kasd gubergren, no sea takimata sanctus est. Lorem ipsum dolor

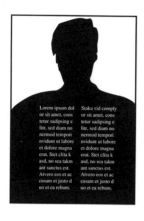

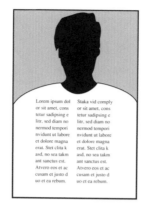

PICTORIAL CONSIDERATIONS

INTERPRETATION OF IMAGE

PICTORIAL CONSIDERATIONS

CROPPING AN IMAGE

EDGES OF IMAGES

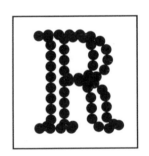

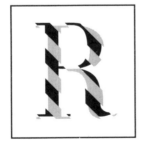 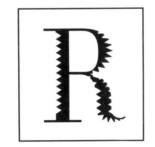

MANIPULATING LETTERFORMS #1

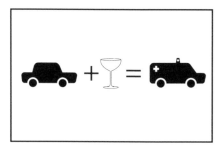

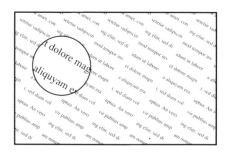

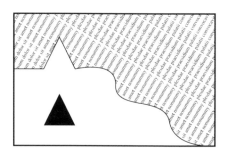

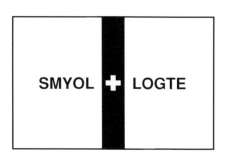

SMYOL LOGTE

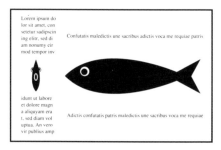

VISUAL EQUATIONS

DESCRIPTION OF TERMS

Chapter One STRUCTURING SPACE

variously shaped areas from the background plane

Chapter Two ORIENTING ON THE PAGE

Chapter Three TEXT SYSTEMS

Chapter Four ORDERING INFORMATION

Chapter Five PICTORIAL CONSIDERATIONS